KB010796

서문문고
301

민화란 무엇인가

임 두 빈 지음

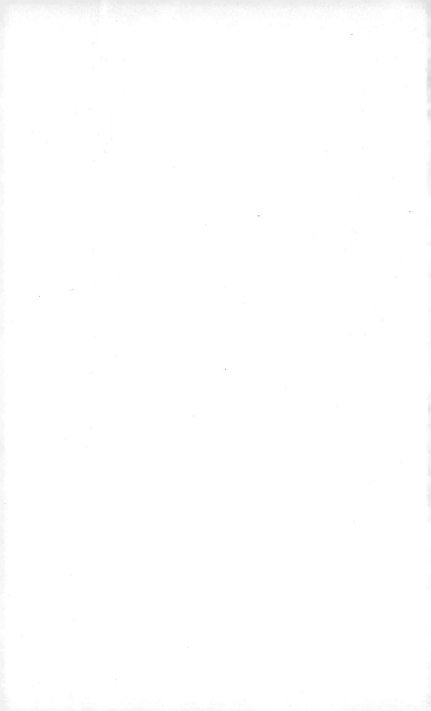

민화란 무엇인가

▲ 그림1·꽃과 새 그림(연꽃과 원앙 그림)
(95×46cm) 서울 개인장

1. 머리말

민화는 우리 겨레의 미술 분야 중에서도 가장 학문적 연구가 뒤떨어진 부문이다. 자료는 많지만 정작 그러한 자료에 대한 미학적 연구는 미진한 상태이다. 이제까지 나온 민화에 대한 글을 보면 거의 대부분이 가벼운 수필식의 해설 수준이었음을 알게 된다. 하기는 한국 미술에 대한 글을 보더라도 학문적 깊이를 갖춘 책은 별로 읽히지를 않고 가벼운 수필식의 유적지 여행담 같은 것이 베스트셀러가 되는 풍토이고 보니, 민화에 대한 글들이 대개 수필적인 가벼운 접근 방식을 취하는 것도 유행이 아닌가 생각된다.

그런데 그 속에서도 학문적 깊이가 느껴지는 예외적인 우수한 글 몇 편을 들자면, 이우환씨의 저서 ≪이조(李朝)의 민화(民畵)≫와 원동석 씨의 민화 연구 논문, 박용숙 씨의 민화에 대한 논문 몇 편을 지적할 수 있다. 그리고 필자가 1989년에 쓴 졸고(拙稿) '한구 민회(民畵)의 미학적(美學的) 고찰(考察)'도 민화의 미학적

실체를 밝혀 보고자 의도한 논문이다.

우리의 문화 예술계 풍토가 종종 편협한 국수주의 아니면 지나친 외국 문화 선호주의에 빠지곤 하는 것이 문제인데, 민화를 보는 시각도 그런 사고 태도에 경도되어 있는 것이 아닌가 우려된다. 이제까지의 민화 연구 태도는 다분히 감상적인 국수주의 내지 편향된 계급 의식적 시각에 경도된 모습을 보여 온 것이 사실이기 때문이다. 민화를 아끼고 사랑하는 필자의 입장에서 볼 때, 그런 태도는 오히려 민화의 참된 가치를 학문적으로 조명하는 데 방해가 되는 것이 아닐 수 없다. 어느 한쪽에 치우치거나 빠지지 않는 균형 있는 학문적 연구야말로 민화의 참된 가치를 제대로 알리는 데 진정 필요한 자세가 아닐까 한다. 필자는 이 책에서 최대한 균형 있는 시각으로 민화의 참된 모습을 밝혀 보고자 노력하였다.

민화란 무엇인가?

　민화 연구를 위한 보다 실체적인 접근을 위해서는 체계적이면서도 다양한 각도에서의 미학적 접근이 필요하다고 생각한다. 이를 위해서는 우선 한국 회화에 대한 계층적 이해, 즉 한국 회화사 속에 위치해 있는 민화의 위상을 그 상대적 위치에 있는 정통 회화(正統繪畵)와의 연관 속에서 살펴보는 작업이 필요하다. 여기에는 정통 회화와 민화를 낳은 민족 구성원 내의 각기의 상이한 계층에 대한 이해가 병행되어야 할 것이다.

　다음으로는 민화의 시원성에 대해서 살펴보고, 과연 민화는 자생한 것인가 아닌가를 그 역사적 발자취를 더듬어 생각해 보겠다. 그리고 무명성(無名性)의 생활화(生活畵)라는 성격과 집단적 가치 감정의 상징형이라는 성격에 대해 살펴볼 것이며, 특히 민화 연구 부분 중 가장 미흡한 상태로 있는 형식 구조의 미학적(美學的) 분석을 시도해 보고자 한다. 또한 민화의 주제들을 분류하여 그 의미 내용을 해설한 후, 끝으로 비교 문화론

적 시각에서 민화와 현대 미술 양식과의 몇몇 형식적 유사성에 대해 살펴볼까 한다.

이렇게 하면 민화의 참모습이 오늘의 미술 문화 속에서 좀더 선명하게 밝혀질 것이다.

2. 민화의 사회 계층적 이해

조형예술이 지니고 있는 독특한 양식적 특성 속에는 그러한 양식을 낳게 한 근본 원인으로서의 예술 의지(藝術意志)나 세계관이 내재해 있기 마련이다. 미술의 양식이 각 문화권 간이나 계층 간에 다르게 나타나고 있는 이유는, 각각의 문화권이나 각 계층이 지니고 있는 세계관 내지 사고 태도의 차이에서 비롯된다.

우리 겨레그림(한국 회화)의 양식이 타(他) 문화권의 회화 양식과 다른 독특한 특징을 보이고 있는 이유도 우리 겨레가 지녀온 세계관의 고유한 독자성에 기인하는 것이라고 말할 수 있다.

우리의 겨레그림은 누구나 쉽게 느낄 수 있듯이 서구의 회화와는 현격히 다른 양식을 보이고 있고, 같은 동양권 내에서도 다른 나라의 회화와 다른 특성을 지니고 있다. 그 특성을 쉽게 단순화시켜 몇 마디 말로 표현해 본다면, 무구(無垢)한 자연성(自然性)이라고 할 수 있는 것인데, 이러한 특성은 우리 고유의 세계관의 심층으로

부터 번저나와 작거나 크게 우리의 미술에 영향을 주어
왔던 것이다. 우리는 겨레그림의 전반(全般)에서 그러한
특징을 느낄 수 있다.

겨레그림을 크게 두 가지로 분류해서 살펴본다면 엘
리트 계층에 의한 정통 회화(正統繪畵)와 민중 계층에
의한 민화로 나누어서 살펴볼 수 있다. 여기서 엘리트
계층이란 지적(知的)·정서적(情緒的) 차원의 수준 높
은 교양인을 가리키는 말이며, 민중 계층이란 교육받지
못한 속인 계층을 지칭하는 말이다. 어느 시대이건 간
에 역사가 시작된 이래 인간 사회는 엘리트 계층과 민
중 계층의 공존적 관계로 이루어져 왔음을 주목해야 할
것이다. 그리고 이에 따라 문화 형태도 엘리트 계층에
의한 고급문화와 민중 계층에 의한 기층문화로 나누어
볼 수 있다. 예술 현상도 엘리트층에 의한 고급문화에
속하는 정통 예술과 민중에 의한 민중 예술로 구분지을
수 있다.

우리나라에 있어서 정통 회화(正統繪畵)라고 말할 수
있는 것은 수준 높은 교양을 지닌 선비들이 그린 문인
화(文人畵)와 승려의 불화(佛畵), 도화서(圖畵署)에 소
속된 화가들이나 그곳 출신의 전문화가들이 그린 그림
을 말할 수 있다.[1]

1) 李東洲 : 韓國繪畵史論, 열화당, 1990, p.42 참고

특히 한국의 정통 회화가 큰 발전을 보였던 시기는 조선시대인데, 고려시대에도 불화(佛畵) 등은 매우 정교하고 세련미 넘치는 양식을 보인 바 있다.

조선왕조 시대는 시기별로 독특한 회화 양식의 변화를 보여 주면서 조선왕조 시대의 회화 발전에 풍요로운 성과를 거두었다. 이 시대의 회화 양식의 변화를 우리는 3기(期)로 나누어 살펴볼 수 있다. 전기(前期)는 조선왕조가 시작된 14세기 말(末)부터 15세기 말까지 전개되었던 회화 양식의 시기로서, 고려시대의 진채화(眞彩畵)가 점차 사라져 가고 수묵담채화(水墨淡彩畵)가 회화의 주류로서 대두했던 시대이다. 이 시기는 중국에서 건너 온 회화 양식의 영향이 두드러졌었는데, 이러한 중국 회화의 영향은 안평대군(安平大君)이 수장했던 방대한 양의 중국 명화나[2] 그 외의 사대부들이 수장했던 중국의 걸작 회화로부터 영향받은 바가 적지 않았을 것으로 짐작된다.

전기(前期)에 특히 유행했던 양식은 안견(安堅)파 화풍(畵風)이라고 부르는 중국 송(宋)의 이곽파(李郭派) 화풍에서 영향받은 회화 양식이다. 안견은 이곽파의 운두준(雲頭皴)을 더욱 섬세하고 환상적으로 변형시켜 그의 독특한 개성적 화풍을 창출해 내었던 것이다. 이 외

2) 金哲淳‧韓國民畵論考, 예경, 1991. p.78

에 이상좌(李上佐)에 의한 남송(南宋)의 마원(馬遠) 풍
(風)의 그림이 유명했고, 사대부(士大夫)로서 강희안(姜
希顔)의 기품 있고 활달한 수묵화 양식도 전기 회화를
대표할 수 있는 양식의 하나이다.

중기(中期)는 16세기 초부터 18세기 초에 이르는 기
간인데, 명(明)의 절파(浙派) 화풍이 화단을 주도했던
시기이다. 사대부 가문의 김시(金禔)와 이불해(李不害)
의 시원하고 대담한 묵법(墨法)과 이경윤(李慶胤)의 섬
세하면서도 힘찬 회화 양식, 그리고 여류화가 신사임당
(申師任堂)의 섬세하고 간결한 화풍의 초충도(草虫圖)
가 중기에 출현했다. 이정(李楨), 김명국(金明國), 이징
(李澄), 윤두서(尹斗緖) 등도 조선 중기 회화를 빛낸 거
장들이다.

후기(後期)는 17세기 말(末)부터 19세기 말에 이르는
시기이다. 이 시기는 겸재(謙齋) 정선(鄭歚, 1676~1759)
에 의한 진경산수(眞景山水)가 출현했던 시기로서 정선
은 이제까지 조선왕조 시대의 산수화가 지니고 있었던
중국풍의 영향에서 탈피하여 우리 고유의 독자적인 산
수화 양식의 수립에 성공했던 대표적인 화가이다. 정선
은 대담하고 활기찬 붓놀림에 의한 먹의 사용으로 소박
하면서도 힘있는 새로운 산수화 양식을 창출해 내었던
것이다.

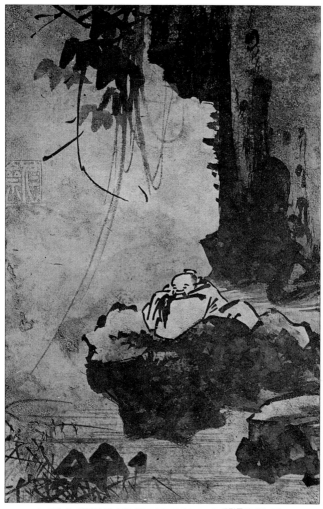

▲ 그림 2 · 깅희인 직 고사관수노(23.4×15.7cm) 국립중앙박물관장

▲ 그림3·신사임당 작 수박(초충 8폭 중 하나 50×35cm)

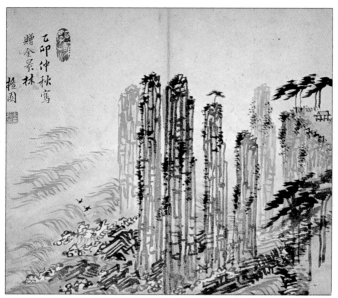

▲ 그림 4 · 김홍도 작 총석정(23.2×27.3cm)

한국적인 산수화 양식의 출현과 더불어 후기 화단에 주목할 만한 새로운 시각은 풍속에 대한 회화적 관심이라고 말할 수 있다. 김홍도(金弘道, 호는 檀園; 1745~?)와 신윤복(申潤福, 호는 蕙園; 18세기)에 의한 풍속화의 본격적인 전개는 조선왕조 시대의 후기 화단을 풍요롭게 했다. 김홍도의 풍속화는 인물의 특징적인 움직임과 개성을 간결한 선묘에 효과적으로 담아내어 인간미(人間美) 있는 따뜻한 풍속화를 보여 주고 있으며, 신윤복은 에로틱한 주제를 교태 어린 여인의 움직임 속에 담아 성풍속의 또다른 일면을 조명하고 있는데, 신윤복은 짜임새 있는 구도와 세련되고 섬세한 선의 움직임, 그리고 색채의 변화 있고 통일감 있는 조화로운 사용으로 고도의 회화적 품격이 있는 풍속화를 보여 주었다.

이외에도 표현주의적 화풍을 보여 주고 있는 강세황(姜世晃, 호는 豹庵; 1713~1791)의 대담한 그림과 이인문(李寅文, 호는 古松流水館; 1745~1821)의 세련미 넘치는 섬세한 필선과 부드러운 미점(米點)에 의한 환상적인 산수화, 그리고 이인상(李麟祥, 호는 凌壺觀; 1710~1760)의 세속을 초월한 고고한 선비 정신이 느껴지는 고담(枯淡)하고 기품 있는 지성적 회화미(繪畵美)의 세계와, 심사정(沈師正, 호는 玄齋; 1709~1769)의 국제적 세련미가 있는 부드럽고 능숙한 선(線)의 움직임에 의

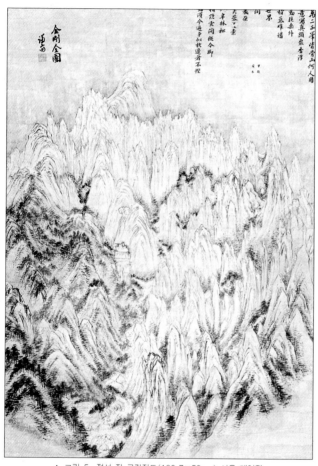

▲ 그림 5 · 정선 작 금강전도(130.7×59cm) 서울 개인장

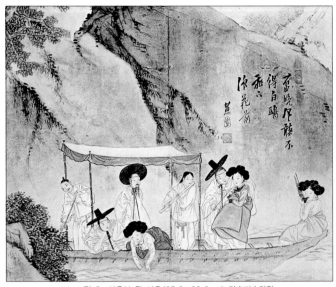

▲ 그림 6 · 신윤복 작 선유(35.2×28.3cm) 간송미술관장

한 아취 어린 회화 세계, 또한 만권(萬卷)의 서권기(書卷氣)를 지녔다고 하는 추사(秋史) 김정희(金正喜; 1786~1857)의 고고한 지성미가 느껴지는 탈속적인 회화 세계는 조선왕조 시대 후기 화단을 풍요롭게 한 다양한 개성적 화법들이었다.

김철순(金哲淳)은 조선시대의 정통 회화에는 7가지 양식이 있다고 하면서 그것을 각기 원화파(院畫派), 초기 산수화파(山水畫派), 전통화파(傳統畫派), 풍속화파(風俗畫派), 문인화파(文人畫派), 추상주의파(抽象主義派), 도화파(道畫派)로 나누고 있는데[3] 이것은 매우 잘못된 분류 방법이다. 그는 비평의 기초적 개념 이해에서부터 혼동과 오류를 범하고 있는 것이다. 김철순은 미술에 있어서의 양식 개념과 내용 개념과의 차이를 전혀 이해하지 못한 상태에서 뒤죽박죽으로 분류하고 있다.

풍속화파는 내용 개념으로 분류한 것이지 결코 양식 개념에 의한 분류일 수가 없는 것이니, 풍속을 그림의 내용으로 삼고 있는 풍속화만 하더라도 작가에 따라 그 속에 다양한 양식이 존재하는 것이며, 도화파(道畫派)라고 그가 분류한 것도 그림에 그려진 내용에 의한 분류이지 양식분류가 아닌 것이다. 또한 그가 조선시대에

3) 美學事典: 弘文堂(日本) 증보판, 안영길외 번역본참조

추상주의파가 존재했다고 주장하는 데에선 너무나 어이
가 없어 할말을 잃어버릴 정도이다. 조선시대에 추상주
의 화파는 전혀 존재한 적이 없었다. 김철순은 강세황
(姜世晃)이 그린 영통동구(靈通洞口)를 추상주의 양식
이라고 말하고 있지만, 그것은 추상주의 양식이 아니라
엄연히 구상적 양식에 속하는 그림인 것이다.

회화에 있어서 추상주의 양식이란 무엇인가? 그것은
화면에 일체의 사물의 이미지를 배제한 상태에서 오로
지 선과 색과 면 등의 순수 조형 요소들에 의한 자율적
가치를 최대한 존중하면서 이루어진 회화 양식을 말하
는 것이다.

"구상은 대상이 지니는 스펙터클을 화면에 재현하기
때문에 화면에 그려진 스펙터클은 화면과는 별도로 바
깥에 존재하는 것처럼 나타난다. 이와 달리 추상에서는
화면상의 이러한 애매성이 없고 순수하게 독립된 스펙
터클이 화면에 고유한 것으로서 화면에서 분리되지 않
고 색의 자율적 구성 속에서 나타난다. 이것은 대상의
스펙터클의 재현이 아니라, 그 자신으로서 제시(présent
-er) 되는 것이다."[4)]

강세황의 영통동구(靈通洞口)는 대상의 스펙터클을
화면에 재현하는 범주에 드는 그림이기에 결코 추상주
의 양식에 속하는 그림일 수가 없는 것이다. 굳이 어떤

▲ 그림 7 · 강세황 작 영통동구(32.8×53.4cm) 동원미술관장

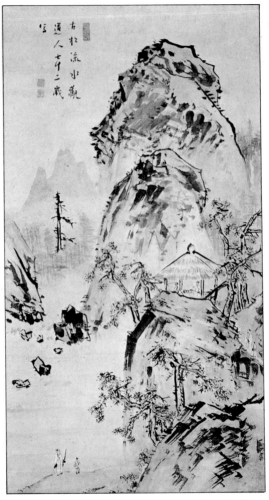

▲ 그림 8·이인문 작 하경산수(98×54cm) 국립중앙박물관장

양식의 범주를 거론한다면 영통동구(靈通洞口)는 작가의 생각이나 심리적 느낌을 중요시하여 대상의 스펙터클을 변형, 과장되게 재현하고 있는고로 상징적 표현주의 양식에 속하는 그림이라고 말할 수 있겠다.

이상에서 살펴본 조선왕조 시대의 정통 회화와는 달리, 민화는 교육 받지 못한 민중 계층의 떠돌이 환쟁이들이나(이들 중에는 도화서의 시험에서 낙방한 사람들도 상당수 있었을 것이다) 민중 계층의 아마추어 화가들에 의해 그려진 그림을 말한다.

일부에서는 민화를 감상적으로 편애한 나머지, 민화에서만이 겨레의 참다운 얼과 미의식을 볼 수 있다고 생각하여 민화만을 겨레그림이라고 불러야 한다고 말하고 있기도 한데, 이것은 위험한 생각이다. 그렇게 된다면 뛰어난 개성을 담은 정통 회화는 겨레그림이 아니라는 어처구니없는 발상이 나올 수밖에 없기 때문이다.

여기서 우리는 과연 겨레의 참다운 얼과 미의식(美意識)이 무엇인가 하는 의문을 갖게 된다. 민화를 겨레그림으로 명명하고 싶어하는 생각의 밑바닥에는 다음과 같은 시각이 깔려 있는 듯하다. 곧 민화 속에는 우리 민족의 적나라한 본성이 꾸밈없이 나타나 있다고 하는 시각이다. 사실 민화가 담고 있는 의미 내용을 보면, 장수(長壽)·부귀(富貴)·다남(多男)·성애(性愛) 등을 바

라는 본능적인 인간의 소망이 적나라하게 담겨 있음을
알 수 있다. 이러한 본능적인 인간의 소망은 엘리트 문
화의 산물인 정통 회화에서는 별로 찾을 수 없는 내용
들이다. 따라서 그러한 원색적 소망이 어느 무엇보다도
잘 나타나 있는 회화 부문이 민화임에는 틀림없는 사실
이다. 그러나 그렇기 때문에 민화만을 겨레그림이라고
불러야 한다는 식의 생각은 좀더 숙고해 보아야 할 문
제가 아닌가 한다.

　겨레나 민족이라고 하는 개념을 한 인간이라고 하는
대상으로 구체화해서 생각해 보자. 민족의 참된 모습이
무엇인가 보기 이전에, 한 인간의 참된 실체가 무엇인
가를 잠시 생각해 보자는 말이다. 필자(筆者)는 여기서
무슨 엄밀한 심리학적 연구를 펼치려는 것이 아니라 그
저 단순하면서도 보다 명쾌하게 붙잡을 수 있는 생각을
개진(開陳)해 보고자 한다.

　우리는 흔히 인간의 본성을 원색적인 욕망의 모습에
서만 보려고 하는 경향이 많은 듯하다. 그리하여 때로
는 그것을 인간의 적나라한 실체라고 비약해서 이해하
기도 한다. 그러나 잘 먹고 오래 살길 바라며 자식을
많이 낳고자 하는 식의 욕망은 엄밀히 말하면 동물에게
도 있는 것이라고 말할 수 있다. 인간이 인간일 수 있
는 본성 속에는 그와 같은 원색적 욕구와 함께 그같은

단계를 초월할 가치를 추구하려고 하는 또 하나의 중요
한 욕구가 내재해 있다.

인간 존재의 근원과 우주에 대한 철학적 규명에의 욕
구가 그것이다. 인간은 우주에 있어서의 그 자신의 존
재 위치를 사색하면서 자신에게 조건지워진 생물학적·
심리학적 한계를 초월하여 진리에 도달하고자 하는 지
성적 욕구를 지닌 지구상의 유일한 생명체인 것이다.
인간이 지닌 이와 같은 고차원적 욕구는 다른 동물들과
인간을 가장 크게 구별지어 주는 인간만의 독특한 존재
론적 본성이라고 말할 수 있다. 지구상의 다른 생명체
가 지니지 못한 이와 같은 독특한 존재론적 본성에 의
해 인간은 보다 고차원적인 문화를 창출해 내는 것이
다. 다른 동물이 지니지 못한 인간만의 뛰어난 본성에
의해서 말이다.

우리가 다시 한 번 확인해야 할 것은, 인간의 본성
속에는 원색적 욕구와 고차원적 욕구가 함께 공존해 있
다고 하는 분명한 사실이다. 따라서 인간의 실체를 원
색적 욕구의 측면으로만 보는 시각은 잘못된 것이며,
또한 고차원적 가치 추구의 측면으로만 보는 시각도 오
류인 것이다. 인간의 실체는 이들을 모두 포함하고 있
는 것이기 때문이다.

이 문제를 겨레나 민족의 실체라고 하는 개념으로 확

대해 볼 때도 역시 마찬가지이다. 한 민족성의 실체 속에는 고차원적 가치 추구의 본성과 원색적 욕구 차원의 본성이 함께 내재해 있기 마련인 것이다. 우리가 민족성의 참모습을 어느 한 측면으로만 보려는 태도는 잘못된 것이라고 말하지 않을 수 없다. 따라서 민족성의 실체에 대한 올바른 연구 태도는 두 가지 측면 모두를 편견없이 연구하는 데 있는 것이다.

이렇게 본다면 민화에 나타나 있는 원색적 욕구 차원의 가치 감정이 민족성의 깊은 곳에 뿌리박고 있는 본성의 한 측면인 것과 마찬가지로, 정통 회화에 나타나 있는 고차원적 이상 추구의 가치 감정도 민족성의 깊은 곳에 자리잡고 있는 본성의 한 측면인 것이다.

그렇기 때문에 민화만이 겨레의 참모습을 드러내 보이는 겨레그림이라고 말할 수는 없는 것이며, 정통 회화 역시 민족성의 매우 가치 있는 핵심을 드러내 보이고 있는 소중한 겨레그림인 것이다.

3. 민화의 기원과 역사적 발자취

　사실 민화가 본격적으로 관심의 대상이 되었던 시기는 얼마 되지 않는다. 그 전에는 한국의 회화사 속에서 민화는 거의 무시된 상태였다. 이와 같은 불균형한 기존 회화사의 연구 태도가 민화 연구자로 하여금 민화에 대한 편협한 극찬론으로 기울게 했는지도 모를 일이다.

　우리가 흔히 알고 있는 민화들은 거의 모두 조선시대에 그려진 것들이다. 그러나 민화의 연원(淵源)은 그 보다 훨씬 거슬러 올라간다. 우리가 확인할 수 있는 구체적 증거에 의하면, 민화는 삼국시대의 고분벽화로 그려졌던 사신도(四神圖)에 그 뿌리를 두고 있는 것으로 생각된다. 사신도가 그려진 고분벽을 보면 동쪽 벽에는 청용(靑龍)이, 남쪽 벽에는 주작(朱雀)이 서쪽 벽에는 백호(白虎)가, 북쪽 벽에는 현무(玄武)가 각각 그려져 있는데 이들은 사령(四靈), 또는 사수(四獸)라고도 불리는 것으로서 동서남북의 방위를 나타내는 우주의 질서를 지키는 네 가지 상징 동물들이다. 청룡은 글자 그대

▲ 그림 9 · 청룡(강서대묘 현실 동벽)

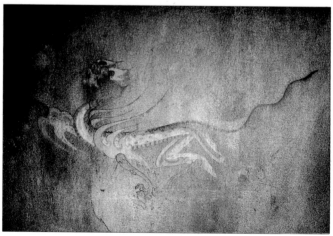

▲ 그림 10 · 백호(강서중묘 현실 서벽)

로 용의 모습으로 그려지고 주작은 새의 모습으로, 백
호는 호랑이, 그리고 현무는 뱀과 거북이가 합쳐진 모
습으로 그려진다.

이들 사신상은 오행사상에 입각한 천문·방위관과
색채관에 기인하는 것으로 추정되고 있는데, 회남자(淮
南子) 천문훈(天文訓)에는, 동쪽은 목(木) 그 동물은 창
룡(蒼龍)이라 하였고, 남쪽은 화(火)로서 그 동물은 주
조(朱鳥)라 하였으며, 중앙은 토(土)로서 그 동물은 황
룡(黃龍), 그리고 서쪽은 금(金) 그 동물은 백호(白虎),
북쪽은 수(水) 그 동물은 현무(玄武)라고 했던 것으로
보아, 사신도가 오행사상의 천문·방위·색채관에 연원
을 두고 있음을 짐작하게 된다.

이와 같은 사신도의 네 마리 동물의 형상이 오랜 세
월 동안 내려오면서 사람들에 의해 되풀이 그려지고 정
형화되어 조선시대의 민화를 낳게 한 것으로 생각된다.
민화에서 흔하게 볼 수 있는 용, 호랑이, 거북이, 봉황
등의 그림이 바로 그것이다. 이외에 십장생 그림 및 다
른 주제의 그림들도 대부분 그 뿌리를 고분벽화에 두고
있다.

그런데 고분벽화는 결코 민중 예술로서의 민화가 아
니라 그림의 도상학적 의미와 기법에 달통한 전문 엘리
트 화가의 작품이다. 여기에서 우리가 알 수 있는 것은

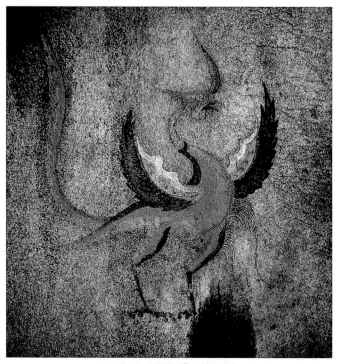

▲ 그림 11·주작(강서중묘 현실 남벽)

민화는 결코 일부 극찬론자들이 말하듯이 자생(自生)한 것이 아니라, 엘리트층의 고급 회화를 오랜 세월 동안 되풀이 모방하는 데에서 서서히 형성된 것이라고 하는 사실이다. 우리는 이 과정을 다음과 같이 생각할 수 있겠다. 고분벽화를 그리던 시대가 지난 뒤, 이들 벽화의 주제들은 귀족층의 가옥 내에 그려졌을 것이다. 더러는 담벽이나 병풍 등, 또는 종이에 그려져 벽장이나 문짝 등에도 붙여졌으리라. 초기에 사신도나 고분벽화의 다른 주제들을 모사했던 화가들은 대부분 전문적인 화가 계층이었다. 이들은 주제의 도상학적 의미를 명확히 파악하고 있던 사람들이었을 것이다. 그러나 점차 세월이 흐르면서 귀족층 집 안에 장식됐던 그림들은 서민들의 생활공간 속에 흡수되어 들어와 되풀이 그려지고 정형화 되면서 민화로 정착하게 된 것이다.

이와 같이 민화로 정착되어 간 변화 과정은 질서정연하게 이루어졌던 것이 아니라 매우 불규칙하고 혼돈된 상태로 이루어졌다. 그렇기 때문에 민화의 시기적 선후관계에 대한 명확한 해석은 사실 곤란한 상태이다. 그저 몇 가지 점을 고려해 대략 추정해 볼 수 있을 뿐이다. 이 점은 근본적으로 민화에 일정한 양식상의 발전 단계가 결여되어 있기 때문에 기인하는 문제이기도 하지만, 민화의 무명성(無名性)이라고 하는 특성 때문이기

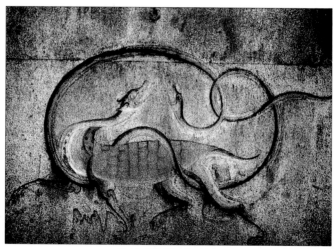

▲ 그림 12 · 현무(강서대묘 현실 북벽)

도 하다. 민화가 일정한 양식상의 발전 단계를 결여하
고 있는 이유는 다음과 같다.

민화는 대부분 민중 계층의 떠돌이 화공들에 의해 그
려졌는데, 이들은 도화서의 시험에서 낙방한 환쟁이들
이거나 약간의 소질을 지니고 있던 민중 계층의 아마추
어 화공들이었다. (극히 드물게 전혀 소질 없는 민중
가운데서도 그림을 그린 자가 있기는 하겠지만) 이들
민중 계층의 비전문 화공들은 끼니를 이어가기 위해서
거나 혹은 생활 속의 필요에 따라 집 안을 장식하기 위
한 장식화(생활화)로서 민화를 그렸던 것이다.

이들은 작가로서의 개성을 주장할 처지도 못 되었을
뿐더러 그럴 필요도 느끼지 않았던 사람들이다. 이들
자신이 자기들의 그림을 별로 대수롭지 않게 생각했기
때문이다. 떠돌이 화공이나 아마추어 서민 화공들은 자
기들의 그림을 자랑할 만한 것으로 생각하지 않았던 것
이다. 오히려 그들 자신이 그들의 그림을 가치 없는 것
으로 보았다. 그렇기에 민화에는 작가의 서명이 없다.
무명성(無名性)을 특징으로 하고 있는 것이다. 그들이
그린 그림(민화)은 개성적인 창조물이 아니라 전승되고
답습되어 내려온 틀에 박힌 생활화(生活畵)였기 때문에
특별히 이름을 주장할 처지도, 그럴 필요조차도 없었던
것이다.

그런데 이렇게 틀에 박힌 생활화였다고 해서 민화에 양식적 변화가 없는 것은 아니다. 오히려 민화는 다양하고 잡다한 변화를 보이고 있다. 단지 그 변화가 일관성 있는 논리적 발전 단계를 거치는 것이 아니라, 변화의 선후 관계를 알아볼 수 없을 정도로 매우 불규칙하게 뒤섞여 있다는 차이가 있다.

이러한 형국을 보이게 된 근본적인 까닭은, 민중 계층은 그들의 회화 양식을 고수하고자 하는 뚜렷한 자부심도 없었던데다가, 무엇보다도 그들은 그들이 보아서 좋았다고 생각된 정통 회화의 양식들을 부분부분 아무런 저항감 없이 필요에 따라 채용해서 그려 왔던 데 그 이유가 있다. 따라서 민화의 어떤 그림들을 보면 한 화면 안에 답습되어 온 되풀이 형식으로 그려진 사물이 있는가 하면, 또는 정통 회화(正統繪畵)를 서툴게 모방한 흔적의 사물 묘사가 혼재해 있기도 하다.

민화를 그린 사람들은 결코 민화를 미학적인 기준에 의해서 판단하지 않았던 것이니, 그들에게서 민화란 일상 생활에서의 실제적인 필요(여기에는 소박하고 원색적인 삶의 소망도 포함됨)에 따라 그려진 생활화였기 때문이다. 이렇게 민화는 민중의 소박한 공동 소망이나 공동 의식을 반영하는 생활화였기 때문에 작가의 개성이 강조되는 특별한 작가의식이 있을 수 없었고, 그렇

기에 개인의 서명이 거의 없다.

"조선시대 사람에게 있어서 생활 공간은 주민의 성스러운 마당이요, 무색투명한 열려진 세계였다. 그림은 그 세계를 살릴지언정, 자신을 주장하는 것이어서는 안 된다. 화가는 그 생활 공간에 있어, 주민들이 이미 익히 알고 있는 도형(圖形)을 무성격하게 그려내면 그것으로 족한 것이다. 생활화(生活畵)는 그 존재 이유부터가 무명(無名) 세계의 것이요, 또한 스스로가 무명일 수밖에 없다. 요컨대 그림은 낙관이 있고 없고에 관계없이 전문적인 생활화가(生活畵家)는 본질적으로 무명(無名)이라 할 수 있겠고, 낙관이 있고 없고에 관계없이 생활화(生活畵)라 해도 좋다. 화가는 생활 공간의 공동성에 사는 촉매자이기에 자신을 무화(無化)시키고 아무것도 창조하지 않음으로 해서 모든 것을 드러나게 하지 않으면 안 된다. 생활 공간에 특정한 개성, 또는 의미가 도입되는 순간, 그때부터 공동 환상의 장면은 무너지고 만다. 그러한 의미에서 생활화(生活畵)는 화면 자체의 무명성과 함께, 생활 공간에서 차지하는 존재성에 있어서나 제작의 공동적 장면성(場面性)에 있어서나 철저하게 무명(無名) 세계의 그것일 수밖에 없다. 그러나 그 무명성은 생활 공간 속에 투명화된 양해 사항이 하나의 사건이 됨으로써 소생되는 공동성이요, 그 열려진 시스템인

것이다."4)

 우리와 다른 서구 문화권의 민중 예술에서도 이와 유
사한 성격을 발견할 수 있다. 그들의 민중 예술도 "반
드시 작자미상인 것은 아니지만 항상 비개인적이다. 즉
그것들은 한 가지 혹은 다른 몇 가지 견지에서 독창적
일지도 모르지만, 독창성을 위해서 노력하지는 않는다.
민중 예술은 고급 예술이 그러는 것처럼 인생 문제에
대해 개인적으로 분투하는 것이 아니다. 민중 예술에서
는 모든 것이 짜맞춰진 관습의 테두리 안에서 진행되는
데 비해 교양인의 예술에서는 가장 관습적인 형식 조차
도 개인적 표현의 전달수단이 된다. 그러나 민중 예술
의 이러한 특수성은 연대감이나 공동체라는 어떤 특별
히 고조된 의미로부터 나오는 것이 아니고, 야망이나
허영이 예외적으로 결핍되어 있는 데서 나오는 것도 아
니며, 오로지 민중의 생활에서 작용하는 특별한 기능으
로부터 나올 뿐이다."5)

 우리의 민화를 포함해서 세계적으로 민중 예술은 그
전개 과정이나 기능상 공통적인 특징을 많이 지니고 있

 4) 1) 李禹煥 : ≪李朝의 民畵≫, 悅話堂, 1982, P.47
 5) 2) A. Hauser, 「藝術史의 哲學」, 황지우 譯, 돌베게, 1983,
 p.303

는 것이다. 물론 미학적인 측면에서는 상당히 차이가
있다. 우리의 민화는 세계 어느 곳의 민속화보다도 덜
인위적이고 천진하며 소박한 자연성을 지니고 있음을
볼 수가 있다.

어떤 사람은 민화를 지배층의 고급 미술에 대한 대항
세력으로 보고 있기도 한데 이것은 지나친 확대 해석이
다. 민화는 고급 미술(정통 회화)에 대한 대항 세력이
아니라, 고급 미술이 채워 주지 못하고 있는 영역을 채
워 주었던 또 하나의 독특한 회화 양태였다. 고급 미술
로서의 정통 회화가 겨레그림의 전체적 의미 영역 속에
서 상부 영역을 담당하고 있었다면, 민중 미술로서의
민화는 하부 영역을 담당했던 그림이었다. 민화를 그린
사람들은 결코 개성을 고집하지도 않았고 민화의 자긍
적 고수성을 들먹인 적도 없었으며 오히려 열려진 편안
한 마음으로 관습의 흐름 속에 몸을 맡긴 채, 외부 회
화의 영향에 필요에 따라 적당히 조응(照應)하면서 생
활화(生活畵)로서의 민화를 그렸던 것이다. 그것은 고급
미술에 대한 대항 세력이 아니라, 오히려 공존 관계로
이해되어야 할 그림이다. 그림이 담고 있는 목적하는
바의 영역이 서로 다른 데 있었기 때문에 대항이란 표
현은 잘못된 것이다. 더구나 민화는 종종 그 표현의 제
반 영역에서 고급 미술로서의 정통 회화를 부분적으로

자유롭게 모방하고 변형해 온 역사를 지니고 있지 않은
가?

　여기서 잠시 최초의 회화 형태가 무엇이었을지 생각
해 보자. 그것은 민중 예술로서의 민화적인 그림이었을
까? 아니면 엘리트층의 전문적인 그림이었을까? 앞에
서 필자는 민화의 구체적 연원을 삼국시대의 고분벽화
에서 찾을 수 있다고 말한 바 있다. 그렇다면 민화라고
불릴 수 있는 그림을 그 이전시대에서는 찾을 수 없다
는 말일까. 분명 조선시대에 활발히 만들어졌던 민화
양식의 그림의 구체적인 연원은 고분벽화라고 말할 수
있다.(고분벽화 자체를 민화라고 부를 수는 없다) 그러
나 민중 미술이란 뜻으로 민화를 생각해 본다면, 그 역
사는 신석기시대의 그림으로까지 소급해 올라간다. 신
석기시대의 기하학적으로 단순화되어 그려진 선화(線
畵)나 암각화(岩刻畵) 등은 분명하게 민중 회화의 성격
을 드러내고 있다. 누구나 쉽게 그릴 수 있는 기하학적
단순성과 정형화한 형태를 지닌 그 그림의 작자는 민중
속의 어느 누구라도 될 수 있었을 것이다. 그러면 민중
회화로서의 민화의 역사는 신석기시대의 선화(線畵)에
서 시작되는 것이라고 보아야 할 것인가? 그렇다. 어떤
이는 인류 최초의 회화 양태가 출현했던 구석기시대에

까지 소급해 올라가 민화의 역사를 볼 수 있다고 주장
하기도 하지만, 그것은 엄밀히 말해서 잘못된 생각이다.
서구의 낭만주의자들에게도 오래전에 이같은 생각이 유
포되어 있었다. 인류 최초의 예술은 민중 예술이었을
것이라는 막연한 믿음 말이다. 그러나 인류 최초의 예
술 양태였던 구석기시대의 동굴벽화를 보면 그러한 생
각은 무너져 버린다.(우리나라에서는 아직 구석기시대
의 동굴벽화는 발견되지 않은 상태이다) 라스코나 알타
미라의 동굴벽화를 보면 들소나 말 따위의 동물 그림이
매우 실질적으로 생동감 있게 그려져 있다. 해부학적
비례나 색채와 동세표현 등이 놀라울 정도로 생생하게
그려져 있는 것이다. 그 그림은 결코 누구나 손쉽게 그
릴 수 있는 것이 아니라, 고도의 전문적 회화 표현력을
갖춘 특정한 사람의 그림임이 분명하다. 연구된 결과에
의하면 이같은 구석기시대의 동굴벽화는 사냥에서의 다
수확을 기원하는 주술적인 회화였다. 당시에 그림을 그
릴 수 있는 특정한 개인은 신성한 존재로서 주술사의
임무를 부여받은 부족의 지도자였음을 알아야 한다. 즉
화가는 선택받은 부족의 엘리트였던 것이다.

 우리는 여기서 동굴벽화의 자연주의적인 놀랍도록
실감나는 표현력과, 그것을 그린 화가가 부족의 엘리트
인 지도자였다는 사실에서 구석기시대의 회화가 민중회

화였다는 가능성을 부정할 수밖에 없는 것이다.

그러나 오랜 세월이 지나는 동안 구석기시대의 회화가 점차 기하학적으로 단순화되고 정형화하면서 신석기시대의 선화(線畵)를 낳게 한 것이 아닌가 생각해 보는 것은 가능한 일이다.

4. 형식 구조의 미학적 분석

앞에서 살펴보았듯이 민화는 그 연원을 엘리트층의 정통 회화(正統繪畵)에 두고 있는데, 그와 같은 정통 회화의 주제와 기법이 오랜 세월 동안 민중적인 삶의 양식에 의해 민중화하면서 정착된 것이 민화라고 말할 수 있다. 여기서 민중화되었다는 말은 구체적으로 무엇을 뜻하는가? 먼저 주제를 지적한다면 정통 회화의 주제는 어디까지나 작가 개인의 주관적 사상과 감정 및 직관의 표현인 데 비해, 민화의 주제는 그것이 정통 회화에서 따온 주제일지라도 항상 비개인적이고 집단적인 가치 감정의 상징형으로 일반화한다는 데 있다.

기법에 있어서는 정통 회화의 기법이 작가의 개인적 표현 양식으로서의 개성과 독창성을 들어내 보이고 있는 데 비해, 민화의 기법은 되풀이 그림으로서의 상투적 양식을 보인다. 왜냐하면 민화 제작자에게 있어서는 정통 회화와 같은 고도의 기법적 세련미가 중요했던 것이 아니라, 민중의 집단적 가치 감정의 통속적 소망을

담아 그리는 것이 중요한 목적이었기 때문이다. 기본적
으로 민화 제작자들은 통속적으로 집단 가치 감정이 상
징화되어 있는 틀에 박힌 도상(圖像)을 그리는 데 만족
했던 것이다. 따라서 정통 회화와 같이 잘 그리고자 하
는 생각보다는, 그러한 예술적 욕심이 없이 소박한 생
활의 필요와 욕구에 따라 부담감 없이 자유롭게 전해
내려오는 도상(圖像)의 틀을 존중하면서 그린 것이 민
화라고 할 수 있다. 그런데 이렇게 정통 회화 기법에
얽매이지 않고(유형의 틀 안에서 이기는 하지만) 그린
까닭에 오히려 그 결과로서 나타난 양식은 매우 신선하
고 소박한 데가 있다.

그러면 다음으로 민화의 형식 구조적 특징을 살펴보자.
민화에서 볼 수 있는 중요한 조형적 특성들을 분석해
보면 다음의 일곱 가지 요소들로 분류된다.

- 다시점(多視點)
- 원근법의 무시
- 과거·현재·미래의 동시적(同視的) 표현
- 사물의 상호 비례 관계 무시
- 각 사물의 개별적 색채 효과의 극대화
- 사물의 평면화
- 대칭형·나열형 구도

● 다시점(多視點)

 민화의 다시점은 넓게 보면 정통 회화에서 볼 수 있는 다시점을 포함하고 있는 것이다. 그런데 민화는 정통 회화보다도 더욱 자유분방한 다시점 현상을 보여 주고 있다. 이렇게 다시점의 특징을 보이고 있는 근본 원인은 무엇일까?

 우리와 다른 서구문화권의 회화는 르네상스 이래 일시점(一視點) 원리를 최고의 시점 원리로 존중해 왔다. 그들 문화권의 뛰어난 회화는 일시점에 의거한 대상 파악을 기본으로 하는 시형식(視形式)을 보여 주고 있는 것이다. 그런 데 비해 우리의 동양화에서는 시점이 이리저리 이동해 나아가는 다시점을 중요한 시형식으로 존중해 온 역사를 지닌다.

 이와 같이 서로 다른 시형식을 보이게 된 데에는, 자연과 우주를 바라보는 두 문화권의 사상적 시각의 차이가 절대적인 원인이 되고 있다. 동양은 그 사유 형태의 근원이 불교사상과 노장사상 및 유가사상에서 볼 수 있듯이 신비적 직관에 의거한 통합적이고 종합적인 세계의 전체상을 지향하는 경향을 강하게 보이고, 서양은 주·객분리의 대립적이고 분석적이며 분할적인 사유 형

태를 강하게 드러내 보이고 있다. 그로 인해서 동양은 자아의 개별적 주관성보다 세계와 하나됨으로 있는 전일성(全一性) 내지 합일성(合一性)이 중요시되고 현상과 실체의 이분(二分)을 용납치 않은 전원적 일원론(全元的一元論)을 보여 주고 있으며, 서양은 세계와 자아를 대립관계 속에 놓여 있는 것으로 보고 자아의 주관성을 강조하는 경향을 보인다. 따라서 서양적인 사고에 의하면 '나'는 우주만물과 별개의 것으로서 존립하면서 만물을 타자(他者)로서 바라보는 주관성이지만, 동양의 사유 속에서 '나'는 우주만물과 하나로서 일체화된 '나'인 것이다.

이러한 사고 태도는 그대로 회화 양식에 반영되어 서양에서는 그리는 자의 시점과 자연경관이 어디까지나 대립 관계에 놓여짐으로써, '나'라고 하는 한 시점의 정지된 주관성이 강조되는 일시점 원리의 회화 양식이 이루어졌던 것이며, 동양에서는 '나'와 '자연'과의 합일적 관계 속에 회화에 있어서 그리는 자의 시점이 자연경관 속에 일체가 되어 그 속에서 이리저리 움직여 나아가는 다시점의 유동성을 보이게 되었던 것이다.

그런데 민화에서 볼 수 있는 다시점 현상은 정통 회화에서 볼 수 있는 '나'와 '우주'와의 합일적 관계에서 비롯된 시형식(視形式)의 일부를 반영하는 것이면서, 보

다 정확하게는 '나'라고 하는 개별적 주관성이 소실된
데에서 비롯된 주체와 대상과의 미분화(未分化) 상태에
서 나온 다시점 현상이라고 보아야 한다. 그렇기 때문
에 민화는 정통 회화에서보다 훨씬 자유분방한 시점의
이동 현상을 한 화면 속에서 드러내 보이고 있다. 좌우,
상하로 거침없이 시점을 이동해 가면서 사물을 포착해
내고 있는 것이다. 이렇게 한 그림 속에 여러 개의 시
점이 동시에 존재함으로써, 그려진 대상물들은 현실적
인 물체감 위에 여러 상황의 관념적 공간들이 동시에
펼쳐져 보이는 신선한 복합상을 연출하게 되는 것이다.
이와 같은 다시점에 의한 사물 포착법은, 몇몇 그림들
에서 마치 현대의 큐비즘(Cubism) 회화와 유사한 분위
기의 양식을 보이고 있기도 하다.

　현대 미술에 오면 서양의 회화도 그들이 전통적으로
고수해 왔던 일시점 화법을 파기해 버리고 다시점 화법
을 사용하게 되는데, 그 대표적인 예가 바로 큐비즘 회
화이다. 민화의 몇몇 그림들이 큐비즘 회화와 유사한
분위기를 보이는 이유도 바로 다시점 화법이라고 하는
공통성 때문이다. 그러나 민화의 다시점과 큐비즘 회화
의 다시점은 그 사상적 뿌리에서 근본적으로 다른 것이
다.

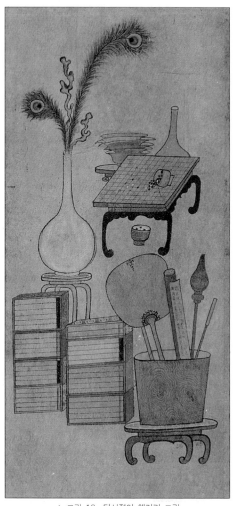

▲ 그림 13 · 다시점의 책거리 그림

▲ 그림 14 · 다시점의 책거리 그림

큐비즘 회화가 르네상스 이래 서양화법의 규범처럼
되어 있던 일시점 원리를 거부하고 원근법도 파기해 버
리면서 다시점의 새로운 화법을 창안하기는 하였지만,
이것조차도 사실은 일시점 원리를 낳은 그들 서양인들
이 지녀 왔던 자아 중심(自我中心)의 세계관에서 이루
어진 것이다. 큐비즘 회화의 논리적·분석적 태도는 근
본적으로 데카르트적 자아의 실체성에 대한 깊은 신뢰
를 바탕에 깔고 있다. 입체성을 지닌 사물을 여러 측면
에서 바라본 평면적 현상들로 해체시켜 그러한 다수의
시점에 의해 분해된 형상들을 한 화면에 동시 다발적으
로 등장시키고 있는 큐비즘 회화에는 자아(自我)의 대
상에 대한 논리적·분석적 이해 태도가 깔려 있음을 본
다. 여기에는 자아와 세계와의, 주체와 객체와의 대립적
상호 관계가 상존해 있는 것이다.

이에 비해 민화의 다시점 화법은 주체와 객체, '나'와
자연과의 대립을 의식하는 자아의 주관성에 의거한 논
리적 사고의 결과로 나온 것이 아니라, 자연과 '나'를
하나로 느끼고 모든 존재에 영적(靈的) 생명력으로서
일체화된 상호 교감을 느꼈던 민초(民草)의 사고방식으
로부터 나온 것이다. 거기에는 '나'라고 하는 개별적 주
관성이 소실된 데서 오는 주체와 객체와의 미분화 의식
(未分化意識)이 깔려 있으며, 또한 이로 인해서 미추(美

醜)를 나누어서 판단하는 분별지(分別智) 이 전의 무분
별지(無分別智)의 상태가 존재한다.

 그렇기 때문에 우리가 민화를 볼 때, 기존의 미추 분
별 의식(美醜分別意識)의 잣대로 민화를 파악하려는 것
이 종종 헛된 일임을 느끼게 되는 것이다.

● 원근법의 무시

이렇게 세계에 대한 논리적 합리적 시각이 우리의 민
화 제작자들에게는 결여되어(결여라기보다는 무시라는
표현이 더욱 정확하리라) 있었기 때문에 민화에서는 또
한 원근법이 무시되고 있다.

원근법이란 원래 자아 중심(自我中心)의 시각에 의해
세계의 외양을 합리적·논리적으로 그려내려는 방법이
다. 여기에는 세계를 객체로 바라보고 그 외양을 차갑
게 재현해 내고자 하는 분석적인 사고가 깔려 있다. 서
양의 그림이 원근법을 중심으로 하여 그것을 철저히 발
전시켜 나아갔던 것도 바로 서양 문화권이 지녔던 인간
과 자연과의 대립을 전제하는 자아 중심적 세계관에 기
인한다. 동양에서는 원근법이 중요시되지 않았다. 동양
화에서 원근법이라고 하는 것은 서양에 비하면 없는 것
이나 마찬가지일 정도로 미미하다. 그래서 조선시대에
서양화를 처음 본 우리나라의 몇몇 사람들은 그 속에
나타난 원근화법의 신기함에 놀라움을 금치 못했던 것
이다.

그런데 민화에서는 원근법이 거의 완전히 무시되고

▲ 그림 15·16 원근법이 무시된 산수 그림

있다. 어쩌다 드물게 화면에서 발견되는 원근법적 묘사
는 되풀이 그려지는 과정에서 흔적으로 남은 정통 회화
의 잔재일 뿐이다.

민화를 낳은 세계관은 '나'와 '자연'과의 대립적 거리
감이 존재하지 않는 하나됨의 마음자리인 까닭에, '나'
를 '대상'의 밖에다 놓고 바라보게 하는 원근화법은 존
재할 수 없었던 것이다.

민화에서 간혹 볼 수 있는 역(逆)원근법은 원근법이
무시된 상태에서 나온 방법의 한 가지인데, 이러한 방
법은 논리적으로 일관성 있게 화면에 나타나는 것이 아
니라 불규칙하고 일관성 없이 나타나고 있다. 따라서
민화에서 가끔 보는 역원근법적 표현은 의도적인 표현
이 아니라 원근법을 무시한 가운데서 나타난 소박한 표
현의 하나라고 해야 할 것이다. 그 실례(實例)로 원근화
법을 모르는 어린이에게 책 한 권을 비스듬히, 거리감
을 느낄 수 있게 하여 배치해 주고 종이에 그것을 그리
게 했을 때, 대부분 역원근법적으로 그리는 것을 볼 수
있다. 이것은 곧 역원근법적 묘사가 원근법을 모르는
상태에서 나타날 수 있는 소박한 표현의 하나라는 사실
을 입증한다. 따라서 민화에서 볼 수 있는 역원근법적
묘사에 대해 과장된 해석을 가하는 것은 삼가야 하겠
다.

● **과거 · 현재 · 미래의 동시적(**同視的**) 표현**

　　민화에서는 시간성의 표현이 자유자재이다. 한 화면
에 일정한 시간 속의 상황만 그려지는 것이 아니라, 과
거와 현재와 미래의 사건들이 동시적으로 펼쳐진다. 사
실 우리가 항상 현재만을 살고 있는 것 같지만, 그 현
재 속에는 과거와 미래의 생각들이 자유롭게 왕래하기
마련이다. 우리들의 의식 속에서 현재는 과거와 미래를
동시적으로 포용하면서 형성되어 있는 것이다.

　　민화는 바로 인간의 의식 속에서 일어나고 있는 그러
한 자연스러운 상황들을 자유롭게 표현하기 때문에 화
면에 과거와 현재와 미래가 동시적으로 펼쳐져 나타나
고 있다. 그리하여 낮과 밤을 뜻하는 해와 달이 한 화
면에 그려지는가 하면, 한 사람의 유년기와 청년기와
노년기가 동시적으로 펼쳐지기도 하는 것이다.

▲ 그림 17 · 일월도(8폭병풍) 호암미술관장

● 사물의 상호 비례 관계 무시

민화에서는 각 사물들 간의 상호 비례 관계가 무시된
다. 즉, 하나의 경관(景觀) 속에 존재하는 여러 사물들
간의 시지각적(視知覺的) 논리성에 근거한 합리적 비례
관계가 전혀 고려되고 있지 않은 것이다. 민화 제작자
는 외부 대상을 객관적 시각으로 바라본 것이 아니라,
전해 내려온 전통의 틀과 자신의 주관적 감정에 의해
재해석해서 대상 상호 간의 비례 관계를 설정했던 것이
다.

예컨대 여러 사람들을 한 화면에 등장시킨 그림의 경
우, 민화 제작자는 그림의 주인공을 다른 사람들보다
크게 그려 놓는 것이 상례이다. 또한 산수그림(山水畵)
을 보면 중요한 명승지인 폭포나 절 또는 마애불(磨崖
佛) 등이 산 속의 다른 사물들과의 비례 관계를 무시한
채 크게 강조되어 그려져 있다든가, 사냥그림에서 먼
산에 있는 꽃이나 석류, 나비들이 화면의 전체 비례 관
계를 무시한 채 기이할 정도로 크게 그려진다든가 하는
경우이다.

중요한 인물을 다른 사람들에 비해서 크게 그리는 방

▲ 그림 18 · 고구려고분벽화 안악 제3호분 벽화의 주인공 부인과 시녀상
(주인공 부인이 시녀들보다 크게 그려져 있다. 민화에서도 이런 표현법을
자주 발견한다.)

법은 우리의 민화에서만 볼 수 있는 특징은 아니다. 가깝게는 <그림 18>과 같이 고구려의 고분벽화에서도 볼수 있고, 멀게는 고대 이집트의 고분벽화에서도 발견된다.

● 각 사물의 개별적 색채 효과의 극대화

민화는 색채의 운용에 있어서도 정통 회화와는 다른
방향을 취한다. 조선왕조 시대의 정통 회화가 수묵 위
주로 색채를 극히 절제해서 사용하고 있는 데 비해, 민
화에는 강렬한 원색이 거리낌없이 사용되고 있다.

조형의 여러 요소들 중에서 색(色)은 다른 어떤 요소
보다도 훨씬 감각적인 것이다. 전통적으로 우리의 고급
문화는 감각적 욕구를 천한 것으로 여겨 그것을 억제하
거나 초극하는 것을 바람직한 행위로 중시해 왔는데,
그런 점에서 볼 때 정통 회화가 조형의 요소 중 가장
감각적인 색을 억제해 온 것도 같은 맥락에서 이해할
수 있는 것이 아닌가 생각한다.

그러나 민중 계층에서는 그러한 억제를 중요한 것으
로 여기지 않았다. 오히려 민화에서는 성애(性愛)를 부
추기고 중요시하는 표현이 많이 보인다. 그리고 민중들
의 감각적 성향이 원색이 발산하는 감각적 쾌감을 좋아
했기 때문에 민화에는 강렬한 원색들이 거리낌없이 사
용되었던 것이다.

민화에 원색이 사용되었던 방법을 보면 흔히 색조(色

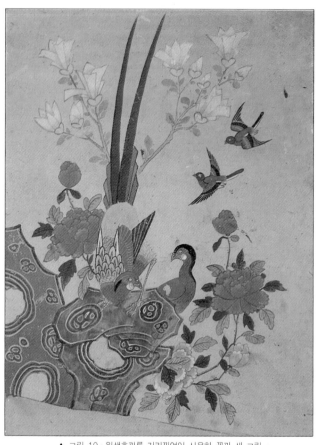

▲ 그림 19·원색효과를 거리낌없이 사용한 꽃과 새 그림

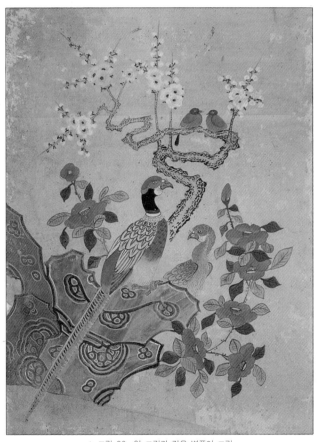

▲ 그림 20·앞 그림과 같은 병풍의 그림

調)의 회화에서 볼 수 있는 것처럼 중심적인 색채를 기준으로 화면 전체의 색조가 증감(增減)의 원리에 따라 조절되고 있는 것이 아니라, 화면에 등장하는 각 사물의 개별적 색상에 따라 가장 강렬하고 밝은 색채가 칠해진다. 민화를 그린 사람들은 색채 간의 조화를 고려하는 전체의 색조에 의거한 증감의 원리 따위에는 관심도 없었던 것이다. 오로지 그들이 생각한 가장 밝고 예쁜 색채를 각각의 색면에 칠해야 한다고 하는 소박한 목적에서 원색들을 그렇게 사용했던 것이다.

그런데 결과적으로, 그렇게 함으로써 색채 추상화를 방불케 하는 독특한 색채 효과를 거둘 수 있게 되었다. 그리고 이러한 점에서 정통 회화와는 달리 민화의 색채 감각을 독특한 가치를 지닌 것으로 보고 오늘날 새롭게 평가하게 된 것이다.

● 사물의 평면화

민화는 평면적으로 그려져 있다. 화면에 등장하는 사물들은 입체감이나 사물 상호간의 공간감이 무시된 채 평면화되어 그려져 있는 것이다. 민화는 실제감 있게 그린다는 것이 중요시되지 않았을 뿐더러, 되풀이 그려지는 과정에서 평면적인 처리가 보다 모사하기 쉬웠기 때문에 그랬던 것이기도 하다. 그리고 강렬한 색채 효과를 주는 데 있어서 입체감을 내기 위한 명암 표현은 색채의 선명도를 현저히 떨어뜨리기 때문이기도 했을 것이다. 민화에서는 입체감보다도 개개의 색면이 지닌 밝고 강한 색채 효과가 훨씬 중요했던 것이다.

▲ 그림 21 · 평면적으로 그려진 사불상 그림

● 대칭형·나열형 구도

　민화는 대개 구도에 있어서, 대칭형(對稱形)과 나열형(羅列形)의 구도를 취하고 있다. 특히 민화 중에서도 많은 수효를 점유하고 있는 꽃그림 종류나 정물화 계통의 그림을 보면, 대칭형의 구도를 많이 취하고 있음을 알 수 있다. 심지어 어떤 것들은 화면을 세로로 하여 반을 접었을 때 거의 맞물릴 수 있을 정도로 정확한 대칭형을 취하고 있는 것도 본다.

　이러한 대칭형의 구도는 정통 회화에서는 찾을 수 없는 구도이다. 정통 회화의 구도는 항상 변화 속의 규제를 중시하는 방향이었지, 변화를 무시한 균제감만을 중요시하지는 않았었다.

　좌·우 대칭형이란 정지된 균제형의 구도이다. 균제감을 중요시하는 이유는 무엇일까? 그것은 균제감 있는 형태가 우리에게 평형 감각에서 오는 조화로 인한 심리적 안정감을 주기 때문이다. 따라서 균제감 있는 형태를 선호하는 인간의 반응은 시각적 본능에 기인하는 것이라고 생각할 수 있다.

　균제형은 크게 두 가지로 나눌 수 있다. 첫째는 좌·

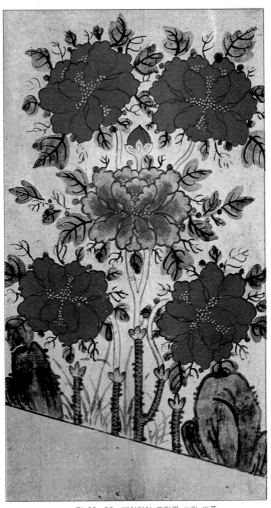

▲ 그림 22, 23 · 대칭형의 모란꽃 그림 쌍폭

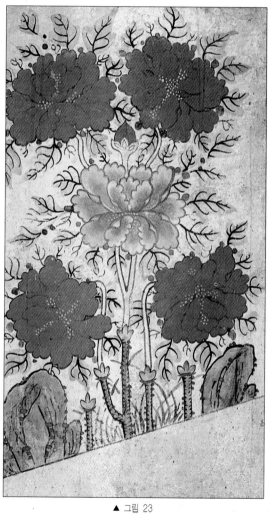

▲ 그림 23

우 대칭적 균제형이고, 둘째는 변화 있는 조화를 추구
하는 균제형이다. 첫째의 균제형을 우리는 기초적 균제
형 또는 정지된 균제형이라고 부를 수 있다. 둘째의 균
제형은 발전적 균제형 또는 운동하는 균제형이다. 이
발전적 균제형은 보다 뛰어난 조형 감각을 필요로 하는
것인 데 비해, 기초적 균제형은 누구나가 표현할 수 있
는 것이다.

민화가 그 구도상 기초적 균제형을 많이 취하고 있는
이유는 그것이 보다 쉽게, 누구나 그릴 수 있는 균제형
인 데 있다.

나열형에는 화면 전체에 각기의 사물들을 대체로 겹
쳐짐이 없이 배치한 형과, 화면의 중앙 부위에 나란히
배치한 형을 들 수 있는데, 그렇게 그린 이유는 사물을
겹쳐지게 그리는 것보다 하나하나 독립시켜 그리는 것
이 민중이 지닌 통속적인 시각적 완전성의 관념에 합치
하는 것이었기 때문이다.

그러면 이상과 같은 방법 외에 다른 구도로 그려진
민화는 어떻게 해석해야 할 것인가? 그것은 다름이 아
니라, 정통 회화에서 쓰여졌던 구도가 민화로 되풀이
그려지는 과정에서 비교적 덜 변형되어 흔적으로 남은
때문이다.

5. 의미 내용별 주제 해석

민화의 의미 내용별 주제는 대략 15가지 정도로 분류할 수 있다.

- 꽃과 새 그림(花鳥畵)
- 까치 호랑이 그림
- 동물 그림
- 물고기 그림
- 무신(巫神) 그림
- 글씨 그림
- 산수(山水) 그림
- 신선(神仙) 그림
- 사냥 그림(狩獵圖)
- 풍속 그림
- 이야기 그림
- 지도 그림
- 책거리 그림
- 백동자(百童子) 그림

● 십장생(十·長生) 그림

등인데, 이들 그림이 의미하고 있는 내용을 살펴보면
다음과 같다.

● **꽃과 새 그림(花鳥畵)**

　우리나라의 민화에서 동물 그림과 함께 가장 많이 볼 수 있는 그림이다.

　꽃과 새 그림이 이렇게 많은 이유를 소박하게 생각해 보면, 사람들이 화려한 꽃의 아름다움을 좋아하여 그것을 집 안에 가까이 놓고 언제나 보고 즐기려 했던 데에 기인하는 것이라고 생각된다. 그런데 이러한 장식적 아름다움 외에도 민화의 꽃과 새 그림에는 민초(民草)들의 소망을 담은 주술적 의미가 함께 숨쉬고 있기도 하다.

　꽃과 새 그림은, 그 연원을 거슬러 올라가보면 원래 정통(正統) 회화의 중요한 화목(畵目) 중의 하나였다. 이러한 정통 회화에서의 화조도(花鳥圖)가 모방되고 변형되면서 민화의 꽃과 새 그림으로 나타나게 되었던 것이다. 정통 회화에서의 화조도는 당시 그 수량이 극소수였고 그것은 모두 귀족 계층에서만 소지할 수 있었던 귀한 품목이었다. 일반 민중들은 지니고 싶어도 지닐 수 없었던 귀한 그림이었던 것이다. 이때 민중들의 그림에 대한 사랑과 그것을 소지하고 싶은 마음을 대신

▲ 그림 24 · 꽃과 새 그림(8폭병풍 중 하나(73.5×41.5cm)

▲ 그림 25 · 앞 그림과 같은 병풍 중의 하나

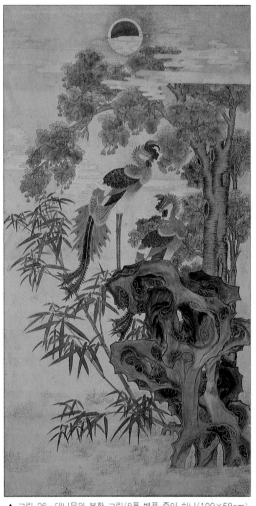

▲ 그림 26 · 대나무와 봉황 그림(8폭 병풍 중의 하나(109×58cm)

충족시켜 주었던 것이 바로 떠돌이 환쟁이나 아마추어
화공들에 의한 민화였다.

이들 떠돌이 환쟁이들은 정통 회화의 화조도를 비슷
하게 모방한 그림들을 이곳저곳을 다니면서 계속 그려
서 유포시켰고, 그러한 베끼기가 오랜 기간 많은 이들
에 의해 되풀이되면서 상투적인 유형의 민화가 태어나
게 되었던 것이다.

고대 중국의 당나라에서는 화조화(花鳥畵)를 당당한
하나의 화과(畵科)로 독립시켜 그려 왔는데, 그 결과 당
말에는 화법이 매우 정치(精緻)해졌다. 오대(五代) 때의
서희(徐熙)와 황전(黃筌)은 화조화(花鳥畵)를 매우 잘
그린 두 대가로서 서희는 수묵화조화(水墨花鳥畵)에 능
숙했고, 황전은 구륵전채법(鉤勒塡彩法)이라고 하는 일
종의 채색화조화(彩色花鳥畵)에 뛰어난 기량을 발휘 했
었다. 이들이 이룩한 전통은 후대 중국 화조화의 발전
에 밑거름이 되고 있다. 특히 이러한 전통을 발전적으
로 계승한 북송(北宋)의 휘종(徽宗)은 더욱 아름답고 섬
세한 화조화로 명성을 널리 떨친 바 있다.

휘종은 화조화가에 대해 다음과 같이 말하고 있다.

"화가들은 사물을 존재하는 그대로, 형태와 색채에
충실하도록 그려야만 한다."

그리고 ≪선화화보(宣和畵譜)≫의 저자는 자연의 다

양한 창조물과 식물들은 사고(思考)나 정서(情緖)를 연
상시킨다고 하여, 그것을 그린 그림들은 창조된 사물의
외관(外觀)뿐만이 아니라 그 본질적인 정신도 전하는
것이니, 그것들은 마치 바로 그 장소에 와서 사물을 바
라보는 것처럼 사람의 마음을 사로잡는다고 말한 바 있
다.

그런데 이와 같은 정통 회화에서의 꽃과 새 그림(화
조도)은 되풀이 그려지는 과정을 통하여 민화의 꽃과
새그림으로 변형되면서 그 주제의 성격이 상당히 변화
되지 않을 수 없었다. 즉, 주제의 의미가 통속적인 소망
상징으로 변질되면서 음양화합의 남녀 사랑을 기원하는
상징의 옷을 입고 나타나든가 또는 애초의 사실적인 표
현으로부터 일탈하여 더욱 감각적이고 화려한 장식성을
띠고 그려지게 된다. 그리하여 어떤 경우에는 사실성을
배제한 감각적 장식성만이 그림을 지배하는 상황에까지
도 이르게 되었던 것이다.

꽃과 새 그림(花鳥畵)의 범주에 드는 것은 넓게 볼
때, 풀벌레 그림(草蟲畵)과 채소와 과일 그림(蔬果畵),
그리고 꽃과 풀 그림(花卉畵) 등이 있다.

꽃과 풀 그림(花卉畵)의 유래는 2천년 전 한나라의
고분벽화에까지 거슬러 올라갈 수 있는데, 돈황벽화(천

오백 년 전)에는 많은 꽃 그림이 그려지기도 했다. 우리나라에서는 삼국시대 고분벽화에서부터 그려졌다. 거기에서 우리는 인동초(忍冬草), 연꽃(蓮花), 배꽃(梨花), 패랭이꽃 등 여러 가지 종류의 꽃과 풀들을 발견할 수 있다.

특히 꽃과 풀 그림은 조선시대에 와서 본격적으로 많이 그려졌는데, 중요한 화가로는 다음과 같은 사람들이 있다.

김정(金淨), 이암(李巖), 김현성(金玄成), 전충효(全忠孝), 김인관(金仁寬), 심성주(沈廷胄), 강세황(姜世晃), 최북(崔北), 신사열(辛師說), 장한종(張漢宗), 신명연(申命衍), 남계우(南啓宇), 윤오진(尹五鎭), 장승업(張承業). 이들 정통 화가들은 다양한 개성의 화법으로 각기 독특한 경지의 화조화(花鳥畵)를 그림으로써 조선시대 화조화의 발전에 중요한 기여를 했던 화가들이다.

이들의 화조화가 세월이 흐르면서 떠돌이 환쟁이들에 의해 수없이 되풀이 모방되면서 변화되어 민화 속의 꽃과 새 그림을 낳게 되었던 것이다. 이렇게 정통 회화의 화조화는 떠돌이 환쟁이들에 의해 되풀이 모방되는 과정을 통하여 점차 도식화되고 화려하게 변해 갔다.

꽃과 새 그림(花鳥畵)으로 즐겨 그려졌던 대상은 모

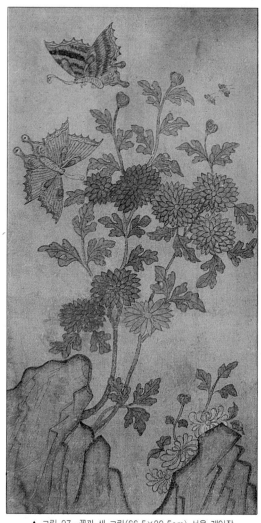

▲ 그림 27 · 꽃과 새 그림(66.5×32.5cm) 서울 개인장

란꽃, 연꽃, 국화, 매화, 난초, 대나무, 원앙, 꾀꼬리, 꿩, 오리, 봉황(鳳凰), 닭, 나비, 벌, 수박, 포도, 참외, 가지, 오이, 석류, 오동나무, 버드나무 등 다양한 종류의 새와 풀과 꽃 들이다.

연꽃 그림은 원앙이나 거북이나 물고기 등과 함께 그려지곤 했다. 연꽃은 고대 여러 민족들의 문화 속에서 태양을 상징하는 꽃으로 생각되기도 했고, 특히 불교에 오면 진리를 뜻하는 꽃으로 상징되기도 했는데, 진흙탕 속에서도 아름답게 피는 꽃이라 하여 무지(無智)의 세계에서 진리를 밝히는 상징화로서 즐겨 그려졌다. 그런데 정작 민화에서는 그러한 고차원적 상징성은 사라져 버리고, 그 대신 집 안을 아름답게 장식하기 위한 화려한 장식화로서의 역할을 하게 된다.

· 모란꽃 그림

모란꽃 그림은 대부분 병풍 그림으로서 주로 결혼식 때 쓰였던 그림이었다. 모란꽃 그림에 얽힌 삼국유사에 나오는 옛 설화 한 편을 보면, 선덕 여왕이 어린 시절에 당나라에서 보내 온 모란꽃이 그려진 한 폭의 그림을 보고 분명히 이 꽃에는 향기가 없으리라고 말한 바 있는데, 그 이유로 선덕 여왕은 그림 속에 벌과 나비 따위가 그려져 있지 않기 때문이라 했었다. 이와 같은 설화에서 연유하는 것인지는 모르겠으나 민화의 모란꽃

그림에는 벌과 나비 등을 찾아볼 수 없다. 역시 모란꽃 그림도 초기에는 사실적인 표현이었다가 점차 장식화된 도식적인 표현으로 변모하는 것을 볼 수 있다. 물론 이와 같은 변모 과정이 그렇게 철저한 것은 아니다. 오히려 그 과정은 매우 불규칙하고 때로는 역류하는 현상도 보인다. 초기에 사실적인 표현이 보였던 이유는 정통 회화를 모방하는 데에서 민화가 출발했기 때문인데, 되풀이 그려지는 과정을 통해서 점차 사실성에서 멀어지면서 형태성과 구도와 색채 등이 민중이 표현하기 쉬운 형태, 즉 도식화된 형태로 변모되었고, 구도도 대칭형이라든가 나열형 등의 쉬운 구도가 즐겨 사용되었다. 색채는 민중의 감각 취향에 영합할 수 있는 강렬한 원색으로 강조되고 과장되어, 사실적인 색채감으로부터 멀어진 장식적 색채가 선호되고 있는 것이다.

· 모란꽃과 민화의 구도

모란꽃을 그린 <그림 22>과 <그림 23>의 민화를 보면, 장식적인 형태성과 순진하게 균형잡힌 소박한 구도 감각을 느낄 수 있다. 천편일률적인 모란꽃의 모양은 이미 장식화된 형태 감각을 드러내고 있으며, 구도는 매우 균형잡힌 대칭형을 취하고 있다. 탐스럽게 핀 다섯 송이의 모란꽃은 분홍색의 모란꽃을 중심으로 하여 각각 네 송이의 진홍색 모란꽃이 주위에 질서 있게 배

치된 형태로 구성되어 있는데, 이와 같은 정지된 균제형의 구도는 화면을 경직화시킬 위험성이 있는 것이지만 그러한 경직성에 약간의 변화를 주고 있는 요소가 있다면, 그것은 모란꽃잎의 유연한 움직임과 화면 아래쪽에 비스듬히 사선 방향으로 그어진 땅의 표현이라고 말할 수 있다.

이렇게 균형잡힌 대칭형의 구도가 민화에서 즐겨 사용되고 있는 이유를 근원적으로 생각해 본다면, 거기에는 두 가지의 이유가 있는 것으로 파악된다.

가장 큰 이유로서는 무엇보다도 형태 심리학적 요소

▲ 그림 28 · 그림 22. 23 모란 꽃의 구도 분석

에 근거하는 것으로 보이는데, 다름이 아니라 그 어떤 구도보다도 균형잡힌 대칭적 구도가 심리적인 안정감을 준다는 점을 들 수 있을 것이다.

대중적인 조형 감각에 가장 크게 영합할 수 있는 구도는 역시 기초적 균제형의 구도인 때문이다.

그리고 두번째 이유로서는, 되풀이 그려지는 과정을 통해 가장 표현하기 쉬운 구도가 기초적 균제형의 구도였기 때문에 자연스럽게 민중에 의해 되풀이 그려지는 과정 속에서 그러한 균형잡힌 대칭형의 구도가 형성된 것으로 생각된다.

모란꽃 그림을 보면 특히 원색이 즐겨 쓰이고 있는 것을 볼 수 있다. 물론 모란꽃 그림에서만이 아니라 대부분의 민화에는 원색이 즐겨 사용되고 있는 것을 보게 되는데, 이렇게 원색이 주로 쓰이는 이유는 원색이 지닌 감각적 호소력이 민중의 소박한 시각적 본능에 깊게 부합할 수 있는 것이기 때문이라 할 수 있다. 민화 제작자인 민중은 그림을 그릴 때 사실적인 색채를 염두에 두기보다는 오히려 그들이 보아서 아름답다고 생각한 원색들을 그려진 대상을 칠하는 데 사용했던 것이다.

<그림 29>를 보자. 매우 독특한 분위기의 민화이다. 이 그림은 여러 가지의 민화 부문이 하나의 화면에 모

여서 이루어진 복합적인 그림이다.

학과 소나무라고 하는 십장생 그림의 일부가 등장하는가 하면, 꽃과 풀 그림, 꽃과 새 그림 등이 한데 어울려 하나의 그림을 형성하고 있는 것이다.

이와 같이 다양한 부문이 하나로 습합된 양상의 민화는 후기의 민화에서 간간히 발견되고 있는 특징이다

민화의 여러 부문의 그림이 지니고 있는 좋은 요소들을 이것저것 짜맞추어 하나의 화면에서 한꺼번에 느끼고자 했던 민중의 소박한 욕망이 반영된 그림이라고 말할 수 있다.

이 그림에 등장하고 있는 사물들은 하나의 화면에 그려져 있는데도 불구하고, 통일된 공간감 속에 유기적인 연관을 맺고 배치되어 있는 것이 아니라 제각기 독립된 자기 주장만을 하고 있음을 본다. 같은 대지에 있으면서도 터무니없이 크게 그려진 모란꽃을 보라. 옆에 있는 소나무나 3층 누각보다도 어처구니없을 정도로 과장되어 크게 그려져 있는 것이다. 소나무 가지에 앉아 있는 학도(실제 원래는 학이 아니라 황새가 소나무에 앉는데 민중의 정서나 사고는 그것을 혼동하고 있다. 아마 소나무의 상징성과 학의 상징성을 한데 모아 놓고 싶어 했던 데에 기인하는 것일지도 모른다) 화면에 그려진 다른 사물들에 비해서 훨씬 과장되게 그려져 있다.

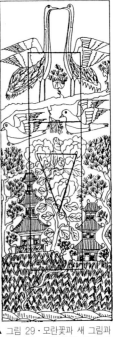

▲ 그림 29 · 모란꽃과 새 그림과
구도 분석(90×37cm)

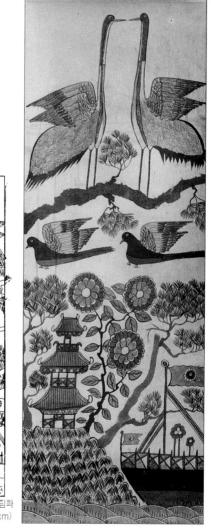

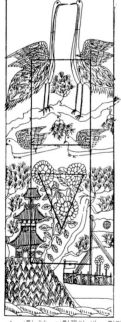

▲ 그림 30・모란꽃과 새 그림과
　　구도 분석(90×37cm)

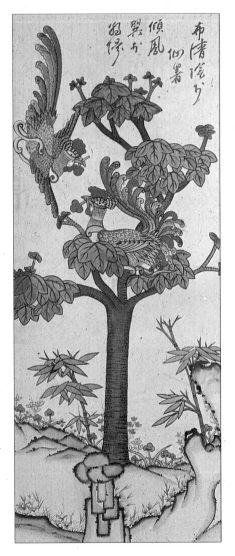

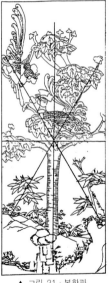

▲ 그림 31 · 봉황과
오동나무 그림
(110×45cm)
구도 분석

이렇게 상호 각 사물들을 연관시켜 주는 자연스런 공간적 통일감이 없기 때문에, 화면을 날고 있는 두 마리의 새도 공간을 날고 있는 것 같지 않고 무표정하게 오려 붙인 물상처럼 화면 한구석을 차지하고 있을 뿐이다.

전체적으로 화면에 등장하고 있는 사물들은 현실감을 상실한 채 모두가 제각기의 장식적 아름다움에 의해 포착되어 있는 것이다. 그리고 사물 하나하나는 균형잡힌 나열형 구도로 화면 전체에 고르게 배치되어 있다. 사물과 사물끼리 겹쳐지거나, 몇 개의 덩어리로 나누어지거나, 한 사물의 어떤 부분이 다른 사물에 의해 가리워지는 것을 이 그림에서는 전혀 찾아볼 수 없다. 이와 같은 나열형은 아동화에서도 발견되는 특징인데, 민화에 나열형의 구도가 즐겨 쓰이고 있는 이유는 그것이 민중의 소박한 시각적 완전성의 관념에 합치하는 표현형태의 하나이기 때문이기도 하다. <그림 30>도 <그림 29>와 마찬가지의 원리로 그려져 있는 것을 보게 된다.

그에 비해 <그림 31>은 파격적이면서도 비교적 세련된 구도를 보이고 있는 그림이다. 오동나무에 앉아 있는 봉황을 그린 그림인데, 화면 전체로 볼 때 무게가 화면 위쪽에 많이 실려 있는 독특한 물상의 배치를 보이고 있다. 화면 위쪽에 무게가 더 많이 쏠려 있는 경

우, 대체로 불안해 지게 마련이나, 이 그림에서는 그러한 불안감을 상쇄시키기 위해 화면 아래쪽 좌우에 마치 오동나무를 지탱하려는 듯이 대나무가 그려져 있다.

중심되는 사물들을 화면 가운데를 축으로 하여 수직적으로 배치한 대담한 구도와 전체적으로 짜임새 있는 구성, 밝은 색채가 화면에 활기를 주고 있다.

● 까치 호랑이 그림

호랑이는 우리 겨레의 전설이나 민담 속에 자주 등장
하는 동물이다. 우리나라에서 가장 오래 전에 등장하는
호랑이 이야기는 물론 단군신화에서이다. 그만큼 호랑
이는 우리 민족과 밀접한 관계 속에서 주목되어 왔고
가깝게 여겨져 왔던 동물이다. 우리나라 땅에 예로부터
호랑이가 많이 살았었기 때문에 그러한 전설·신화·민
담들이 많이 생겨났을 것이다.

우리 겨레는 호랑이를 단순히 무섭고 사나운 짐승만
으로 생각하지 않고, 정의 편에 서서 불의를 꾸짖고 심
판하는 존재로도 보았다. 그래서 호랑이는 잡귀를 쫓는
수호신으로도 여겨졌던 것이다. 까치 호랑이 민화도 그
러한 벽사수호적인 의미를 지닌 그림이다. 그런데 우리
민화의 호랑이 얼굴은 대부분 사나운 표정이 아니라 따
뜻하고 어딘가 바보스러우며 소박한 얼굴이다. 웃음 띤
호랑이 얼굴도 많이 볼 수 있다. 여기에는 우리 겨레가
지녔던 자연에 대한 깊은 친화감이 반영되어 있다. 사
나운 맹수도 적대적인 존재로 본 것이 아니라, 자연이
라고 하는 한 집안 속에 있는 친근감 있는 존재로서 바

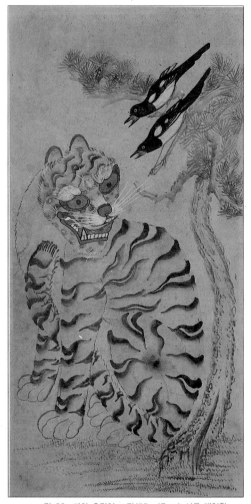

▲ 그림 32·까치 호랑이 그림(85×47cm) 서울 개인장

라보고 그러한 감정을 웃음 띤 호랑이의 얼굴에 담아
놓은 것이다.

　까치 호랑이 그림은 민화에서 자주 등장하는 주제의
그림인데, 화면 중앙에 크게 호랑이가 그려지고 그 옆
소나무가지 위에 앉아 있는 까치가 한 마리 내지 두 마
리 그려진 그림이다. 호랑이의 모양은 해부학적 비례가
무시된 채 자유롭게 변형되어 그려져 있고, 호랑이 몸
의 털과 독특한 장식 무늬는 비교적 섬세하게 그려져
있다. 호랑이의 모양이 해부학적 비례의 정확성에서 벗
어난 까닭은 두 가지 이유에서이다. 첫째는 민화를 그
린 사람이 정통화가(正統畵家)가 아닌 떠돌이 환쟁이
였기에 정확한 묘사력을 결여하고 있었다는 점을 지적
할 수 있을 것이며, 둘째는 실물과 닮게 정확하게 그려
낸다는 것보다 전해 내려오는 유형의 틀을 유지하면서
의미 내용을 강하게 드러낼 수 있으면 되었기 때문이
다. 사실 민화 제작자는 호랑이를 그릴 때, 될 수 있으
면 닮게 그리고자 애썼을 것이다. 왜냐하면 심리적으로
서민 계급일수록 상층 계급의 문화적 정장을 애써서 갖
춰 입고자 하는 무의식적 욕망을 지니고 있기 때문이
다. 이 점은 세계의 민중예술 제작자들에게서도 강하게
발견되어 왔던 심리적 요소이기도 하다.

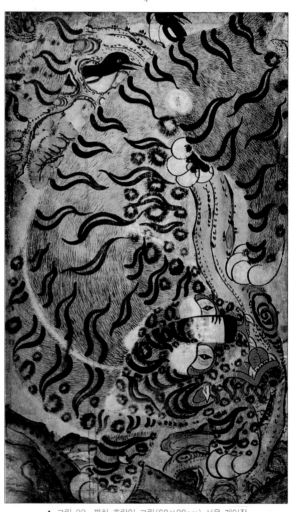

▲ 그림 33 · 까치 호랑이 그림(60×38cm) 서울 개인장

그런데 이렇게 호랑이의 모양이 해부학적 비례 관계로부터 자유로웠기 때문에 오히려 까치 호랑이 그림의 호랑이 형상에서 우리는 풍부한 인간적 정서의 울림을 느낀다.

어떤 호랑이 얼굴은 엄한 옛날 할아버지 같은 표정을 하고 있기도 하고, 해학적이거나 바보스런 표정 내지 구수하고 소박한 느낌을 주는 호랑이의 다양한 얼굴 표정을 우리는 민화에서 볼 수 있는 것이다.

원래 까치 호랑이 그림은 벽사수호적인 의미로 새해 첫날, 집 안에 걸어 놓았던 그림이다. 조선시대 전기부터 그러한 의미로 까치 호랑이 그림이 널리 사용되었던 것으로 보인다. 이 점은 성현(成俔)의 《용제총화(慵齋叢話)》나 홍석모(洪錫謨)의 《동국세시기(東國歲時記)》, 김매순의 《열양세시기(洌陽歲時記)》 등에서 알 수 있다.

호랑이는 옛날 부터 우리 겨레의 설화 속에 자주 등장해 온 동물이다. 대체로 우리 겨레가 생각해 온 설화 속의 호랑이는 착한 사람과 정의로운 사람을 돕고 악한 자를 징벌하는 존재였다. 이는 맹수로서의 호랑이가 지닌 무서운 힘과 겨레의 자연에 대한 깊은 친화감 내지 경외감이 결합된 결과로서 나온 독특한 성격이 아닌가 한다.

그리하여 호랑이는 산신(山神)과 같은 존재로 생각되거나 산신의 사자(使者)로 여겨져 왔다. 호랑이에 대한 이런 생각이 벽사수호(辟邪守護)적인 의미로 민화 속에 호랑이를 등장하게 한 것이다. 까치 호랑이 그림에서 까치가 호랑이와 함께 그려진 이유는 정확하게 밝혀진 바는 없지만, 삼국시대의 사신도에서 주작과 백호가 같이 등장한 데에 기인하는 것으로 생각된다. 어떤 이는 까치를 호랑이의 신탁을 전달하는 사자로 보기도 하는데, 소박하게 생각하면 까치는 우리 겨레에게는 좋은 소식을 전하는 길조이기에 서민들이 벽사수호적인 의미의 호랑이와 함께 민화 속에 그려 넣은 것이 아닌가 한다.

까치 호랑이 그림에 등장하는 호랑이를 살펴보면 모두 두가지 종류가 등장하고 있음을 보게 되는데, 어떤 그림에는 줄무늬 호랑이가 그려질 때가 있는가 하면 어떤 그림에는 점무늬 호랑이가 그려져 있는 경우가 있다.

줄무늬 호랑이는 우리가 원래 참호랑이라고 불렀던 호랑이를 말하는 것이고, 점무늬 호랑이는 정확히 표현해서 표범을 지적한 말이다. 이들은 초기에는 따로따로 그려지다가 나중엔 하나의 호랑이 몸에 줄무늬와 점무늬가 섞여서 그려지게 되었다.

어떤 이는 까치 호랑이 그림의 호랑이가 원래는 표범이었다가 호랑이로 대체되었던 것이라고 말하고 있기도 한데, 이것은 단순한 추측에 불과할 뿐 근거 있는 얘기는 아니다. 아마 그는 중국에서 길상적 의미로 표범과 까치를 그린 데에 착안하여 그런 생각을 한 모양이나, 우리의 민화와 중국의 민속화를 동일시하는 것은 위험한 발상일 뿐더러, 설령 그렇다고 하더라도 우리의 민화 어디에도 호랑이보다 표범이 앞서 그려진 증거는 없는 것이다. 오히려 호랑이야말로 표범보다 훨씬 많이 그려지고 오래 전부터 그려져 왔던 것이다.

<그림 33>의 까치 호랑이 그림을 보자. 이런 종류의 그림 가운데 최고 수준의 회화적 가치를 지니고 있는 우수한 그림이다.

우선 화면을 가득 채우면서 그려진 호랑이의 몸체는 그 대담한 배치법이 매우 파격적이다. 까치 호랑이 그림을 보면 일반적으로 화면에 어느 정도의 공간성을 고려하면서 여유 있게 호랑이가 배치되게 마련인데, 이 그림에서는 그러한 통념이 파괴되고 있다. 대상을 파악하기 위한 통상적인 공간적 여유와 거리감을 무시함으로써 사물은 그 현실적 모습으로부터 일탈되어 나와 미묘한 추상적 분위기를 띠고 있는 것이다.

그리하여 이 그림은 추상적 조형미와 구상성을 동시

에 획득하고 있다. 화면 전체에 넘실대는 줄무늬와 점 무늬의 풍부한 시각적 울림은 현대의 추상화를 방불케 하고 있으며, 그러한 시각적 울림이 단순한 형식적 차 원으로 주저앉지 않는 이유는 호랑이의 얼굴에서 볼 수 있는 풍부한 표현주의적 묘사 때문이다. 해부학적 비례 관계를 과감히 무시하면서 이 민화 제작자는, 자신의 내적 정서에 조응하는 변형의 방법을 그려내고 있는 것 이다.

　전체적으로 호랑이의 몸은 발에서 얼굴에 이르는 동 세가 원형 구도를 그리면서 응집된 힘을 느끼게 하고 있으며, 그러한 자기 순환적 힘의 응집력이 화면에 활 기를 주고 있다. 이렇게 응집된 에너지는 두 발과 꼬리 를 통해 힘차게 외부로 뻗고 있으니, 두 앞발과 꼬리의 방향성은 응집된 힘의 원형적 움직임에 변화를 주기 위 한 힘의 작은 방출구이다.

　여러 방향으로 끊임없는 움직임을 보이고 있는 역동 적인 대상 표현과, 현실성과 비현실성의 중층적 이미지, 추상적 형식미와 구상성과의 미묘한 혼재 양상 및, 이 모두를 하나로 융화시키며 강렬히 뻗어나오고 있는 조 형의 에너지는 이 그림을 영원히 살아 있게 만들고 있 는 것이다.

　또 다른 까치 호랑이 그림인 <그림 34>를 보자.

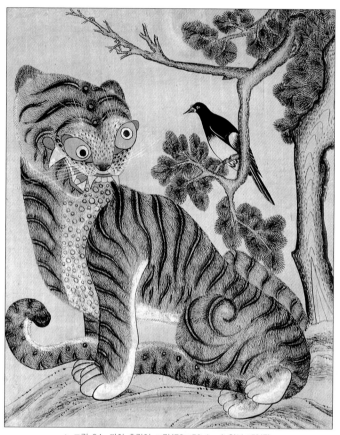

▲ 그림 34 · 까치 호랑이 그림(72×59.4cm) 일본 개인장

　균형 있고 안정감 있는 구도에 매우 정성들여 꼼꼼히 그린 그림이다. 그런데 선묘 처리는 변화가 없이 경직 되어 첫눈에 아마추어의 솜씨임을 확연히 느낄 수 있 다. 소나무 잎파리를 그려내고 있는 천편일률적인 딱딱 한 선묘를 보라. 이 그림의 작가는 잘 그리고자 규칙적 인 틀에 맞춰 열심히 소나무잎을 그려 넣었고, 그 결과 소나무는 더욱 경직되어 보인다. 아르카익적인 경직성 이라고 불러도 무방한 소박한 경직성을 느끼게 된다. 나무둥치를 묘사한 기법도 변화가 없이 일률적이고, 나 뭇가지의 뻗어나감이 자연스럽지가 않고 어색하다.

　호랑이 역시 실재감이 안 나고 비현실적인데, 이러한 비현실성은 묘사력의 부족에서 기인된 것이다. 그런데 참으로 특이한 것은 묘사력의 부족이 초래한 해부학적 비례 관계의 파괴가 오히려 화면에 풍부한 조형의 울림 을 던져 주고 있다.

　비뚤어지게 그린 호랑이의 얼굴을 보라. 마치 옆모습 과 정면의 모습을 합쳐 놓은 것 같은 기이한 형태로 그 려져 있다. 그 결과 두 눈은 서로 시선 방향을 달리하 는 짝짝이가 되어, 하나는 위쪽을 보고 있는 형상으로 그려지고 다른 하나는 아래쪽을 보고 있는 형상으로 그 려져서, 마치 하늘과 땅을 연결하는 중간자로서의, 신과 인간을 매개하는 중간자로서의 호랑이의 역할을 상징적

으로 드러내고 있는 것만 같다.

위턱과 아래턱의 불일치 및 뒷발의 모순된 표현 등이 짝짝이의 눈과 어울려 해학적으로 보이는 점도 이 그림에서 빼놓을 수 없는 매력의 하나이다.

● 동물 그림

동물 그림 중에서 대표적인 것들은 용, 매, 거북이, 학, 호랑이(호랑이는 까치 호랑이 부분에 넣어 따로 설명했다), 불가사리, 사슴, 봉황, 기린, 토끼 등이다.

용(龍) 그림 역시 정통 회화의 오랜 주제로서, 민화 제작자들이 정통 회화의 용 그림을 되풀이 모방하면서 민화의 용 그림이 나오게 되었다.

용은 동양이나 서양을 막론하고 전설 속의 상상 동물이다. 용은 자연의 알 수 없는 거대한 힘을 상징하는 상상 동물인데, 인류는 고대로부터 자연 속에서 목격한 압도적인 힘의 현상을 보고 종종 상상의 동물을 거기에 연결시켜서 생각해 내곤 했었다. 용은 바로 그러한 현상의 산물이었을 것으로 생각된다.

동양에서 특히 용이 물에서 살다가 하늘로 자유롭게 승천한다고 하는 생각은 다음과 같은 자연의 현상을 보고 상상한 것이 아닐까? 강이나 바다에서 매우 드물게 볼 수 있는 특이한 현상으로서 돌풍에 의해 강물이나 바닷물이 하늘 높이 물기둥을 이루며 치솟아 오르는 현상 말이다. 고대인들은 그 불가사의한 현상에 접하고

▲ 그림 35 · 기린 그림(35×22cm) 서울 개인장

▲ 그림 36 · 말 그림(35×22cm) 서울 개인장

▲ 그림 37 · 사슴 그림(35×22cm) 서울 개인장

▲ 그림 38 · 토끼 그림(35×22cm) 서울 개인장

그것을 거대한 용이 물에서 승천하는 것이라고 생각했을 것이다. 그리하여 용이 물에서 하늘로 승천한다고 하는 전설이 나오게 된 것이 아닐까 한다.

용은 동양에선 최고의 힘을 지닌 가장 귀(貴)하고 길(吉)한 상상의 동물이다. 그래서 임금님의 얼굴을 용안(龍顔), 임금님의 정복을 용포(龍袍), 임금님이 앉는 평상을 용상(龍床)이라고 하면서 임금님을 용에 비유하기도 했던 것이다.

많은 정통 화가들이 용 그림을 그린 것도 그와 같은 존귀한 상징으로서의 상상 동물에 자신의 회화적 기량을 자유롭게 발휘하고 싶은 욕구 때문이었을 것이다. 민화는 이러한 정통 회화에서의 용 그림을 모방해서 그림으로써 용이 지닌 존귀한 힘이 잡귀를 쫓아내고 집안에 많은 복을 가져오기를 기원하였다.

매 그림은 원래 조선시대 전기(前期)부터 정통 회화에서 다루던 감상용의 소재였으나 민화로 전이되어 되풀이 그려지는 과정을 통해 주술적 의미로 변화된 그림이다. 그리하여 나중에는 삼재부적(三災符籍)으로 쓰이게까지 되었다.

이규경(李圭景)은 매 그림이 부적으로 쓰이게 된 원인을 옛날 중국의 설화를 예로 들어 설명하고 있는데,

어느 날 장씨 집 며느리가 휘종 황제가 그린 매 그림을
보고 마당에 쓰러지면서 여우의 본색으로 돌아갔다는
전설로부터 매 그림이 부적으로 쓰이게 되었다는 것이
다. 그런데 이규경의 말처럼 매 그림이 부적으로 쓰인
원인을 그런 옛 전설에서 찾을 수는 없다. 더욱이 그가
인용한 전설 자체가 그 안에 이미 그때부터 부적으로
쓰이게 되었다는 주장을 거부하는 의미가 담겨 있음을
볼 수 있다. 왜냐하면 그런 전설이 있기 위해서는 민중
속에 이미 매가 악을 막고 퇴치하는 상징적 조류로 널
리 알려져 있어야 하기 때문이다. 전설이란 그 당시 통
용되었던 민중적 사고 태도를 반영하는 것임을 알아야
하겠다.

　매 그림이 부적으로 변하게 된 데에는, 매의 용맹성
을 악을 퇴치하는 용맹성으로 동일시해서 보았던 민중
적 사고 태도에서 비롯된 것이다. 즉, 용맹스런 현실의
매를 그림으로 그려서 그 용맹함이 악을 퇴치해 주길
바랐던 주술적 사고 .태도에서 비롯된 것이라는 말이다.
민화의 매 그림은 따라서 그림으로 그린 것보다 삼재부
적에 쓰인 판화가 훨씬 많다.

봉황 그림

　봉황은 예로부터 상서로운 새로 알려진 상상의 동물

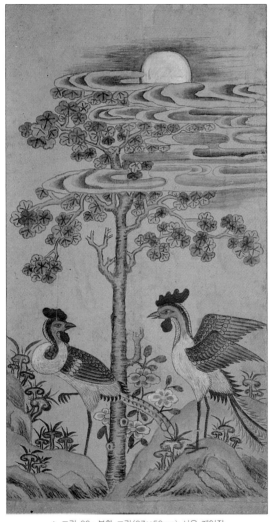

▲ 그림 39 · 봉황 그림(97×52cm) 서울 개인장

▲ 그림 40 · 봉황 그림(79.5×33cm)
서울 개인장

이다. 원래 고대 중국의 전설에 등장하는 상서로운 새로서 성인(聖人)과 함께 세상에 출현한다고 전해져 온다.

수컷은 봉(鳳), 암컷은 황(凰)이라고 하며, 오동나무에서 살면서 대나무 열매를 먹고, 5음(音)의 신비로운 울음소리를 낸다고 하는 환상적인 영조이다. ≪산해경(山海經)≫에 보면 봉황은 몸에 다섯 가지 색의 무늬가 있고, 모양은 닭과 같이 생겼으며, 머리 무늬는 덕(德)을 뜻하고, 날개 무늬는 의(義)를, 등 무늬는 예(禮)를, 가슴 무늬는 인(仁)을, 배 무늬는 신(信)을 드러내고 있다고 하였다. 그리고 봉황은 먹고 마시는 데 자연스런 절도가 있으며, 스스로 노래하고 춤추는데, 이 새가 출현하면 온 세상이 태평하다는 것이다.

이렇게 귀하게 여긴 영조였기에 옛 중국의 천자가 있던 궁문에는 봉황이 장식되었고, 천자(天子)가 타던 수레는 봉황을 장식하여 봉차(鳳車)·봉련(鳳輦)·봉여(鳳輿)라고 했었다. 그리고 모든 경사스런 일에 봉자(鳳字)를 썼던 것이다.

민화에서의 봉황 그림도 역시 이러한 상서로운 의미로 그려졌다.

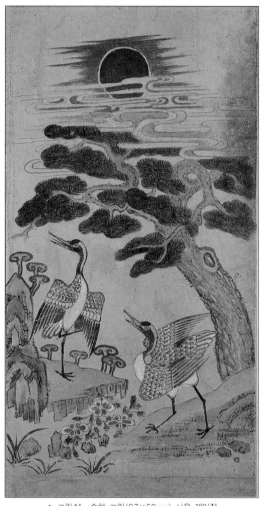

▲ 그림41 · 송학 그림(97×52cm) 서울 개인장

· 학 그림

학을 우리 겨레가 매우 귀하게 여겨 온 데에는 학의
모습과 행동에서 느껴지는 여러 가지 정서적 반응의 결
과가 우리 겨레의 토착사상과 어울려 빚어진 결과라고
생각된다.

학은 그 흰색의 몸통에서 우선 순결함을 연상하게 하
고 움직임의 하나하나가 잡스럽거나 바쁘지 않고 우아
하면서 단아한 품위가 있다.

이런 면모 때문에 우리 겨레는 학을 신선이 타고 다
니는 새로 생각했는가 하면, 천 년이나 장수하는 영물
로, 그리고 청빈하고 고고한 선비의 모습에 비유하기도
했다. 신선이 타고 날아다니는 천 년을 장수할 수 있는
학의 모습에서 우리는 신선사상과 학과의 결합을 보게
되며, 고고한 선비와 학의 비유에서는 유교사상과 학에
대한 민중 정서와의 결합을 보게 된다.

이로 인해서 조선시대에는 선비나 문관의 옷에 학 그
림이 그려졌던 것이며, 또한 선비들이 평상시에 입었던
의복 중에 하나는 아예 옷 모양 자체를 학의 모습을 본
떠 만들기도 했는데 이 옷을 학창의(鶴氅衣)라고 불렀
다. 학창의는 흰색 바탕의 넓은 소매에 뒷솔기가 갈라진
웃옷인데, 깃과 소맷부리, 도련의 둘레를 검정색으로 둘
러 학처럼 단아하고 깨끗한 기품이 나게 한 의복이다.

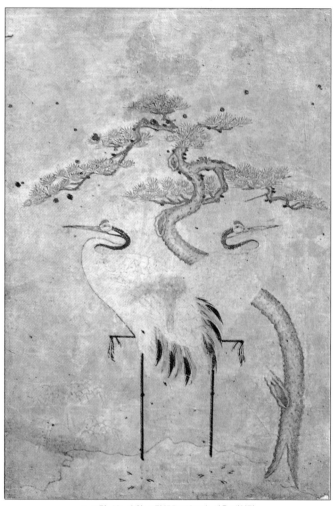

▲ 그림 42 · 송학 그림(55×42cm) 서울 개인장

▲ 그림 43 · 그림 42의 구도분석

　민화의 학 그림도 이상에서와 같은 귀한 의미로 즐겨
그려졌던 것이니, 특히 장수를 기원하는 의미가 강조되
곤 했다.

　<그림 42>는 좌우 대칭형의 학 그림의 전형을 보여
주고 있다. 매우 균형잡힌 구도가 경직성을 느끼게 하
고 있지만, 그 경직성은 소나무의 강한 율동감에 의해
어느 정도 완화되고 있으며, 또한 세 방향으로 뻗어나
가는 형태 구성의 힘에 의해 정지된 구도의 틀을 넘어
서는 조형의 에너지를 느끼게 된다. 소나무와 학 두 마
리를 연결시키면 전체적으로는 다이아몬드 형의 구도를
보이는 그림이다.

● 물고기 그림

· 물고기 그림의 의미 내용

물고기 그림에는 벽사수호적인 의미와 함께 소원성취를 기원하는 의미가 담겨 있다. 고구려의 주몽이 몸을 피하려 강에 이르렀을 때 물고기와 자라 떼가 떠올라 다리가 되어 주어 무사히 강을 건너 피신한 설화가 있는가 하면, 잉어를 구해 주었더니 그 은혜를 갚았다는 이야기는 여러 지방에서 변형된 형태로 다양하게 발견되고 있다. 또한 효자가 잉어로 어머니의 병환을 낫게 해드렸다는 설화 등, 전해 내려 오고 있는 많은 설화에서 물고기로 인한 소원 성취와 벽사수호적인 의미를 발견할 수 있는 것이다.

· 물고기 그림의 기원

물고기 그림의 기원은 꽤 멀리까지 거슬러 올라간다. 신석기시대와 청동기시대의 암각화에 그려진 물고기 그림을 그 최초의 예로 들 수가 있을 것이며, B.C 8세기경의 바빌로니아에서도 발견되고 페르시아와 인도, 중국, 고대 우리나라의 유적에서도 폭넓게 발견되고 있다.

특히 그 의미가 모호했던 쌍어문(마주보고 있는 두

마리의 물고기 그림)은 우리나라 김해의 수로왕릉(首露
王陵)과 신어산에 있는 은하사(銀河寺)에서도 볼 수 있
는데, 최근에 한 학자(金秉模)의 끈질긴 연구에 의해 쌍
어문의 유래와 의미가 밝혀져서 그에 연관된 연구에 도
움을 주고 있다. 여기서 간단히 그 학자의 연구 결과를
소개해 보겠다.

수로왕릉에 있는 쌍어문의 비밀을 분명히 파악하기
위해 그는 수로왕과 결혼한 아유타국의 공주에 주목하
고, 공주의 조국이었던 아유타란 곳이 어디에 있는지
조사했다. 그랬더니 발음이 비슷하고 역사적으로도 타
당성이 있는 아요디아란 곳을 발견할 수 있었다. 아요
디아는 인도의 북부에 위치해 있는 시이다. 거기에는
놀랍게도 도처에서 아직까지도 쌍어문이 그려지고 있었
다. 힌두교 사원 정문에 쌍어문이 있었고, 정부 건물,
박물관 정문에도 그러했다.

아요디아 시가 속해 있는 주(州) 정부의 문장(文章)
까지 쌍어문이었다.

심지어는 거리를 달리는 자동차 번호판에까지 쌍어
문이 그려져 있었다는 것이다.

가야의 수로왕과 아유타(아요디아)국의 공주의 결혼
사실과 더불어, 가야의 쌍어문과 아요디아 쌍어문의 놀
라운 유사성은 옛 두 나라의 쌍어문 전파 경로를 강하

게 생각하게 해주는 것이 아닐 수 없다.

쌍어문은 이란의 신전(神殿)과 네팔의 불교 사원, 그리고 몽골의 라마교 사원에서도 보이고, 북경의 밀교사원에서는 팔보(八寶)의 하나로 되어 있다. 쌍어문은 일종의 종교적 상징 문양의 하나인 것이다. 기원전 8세기경 바빌로니아에 오아네스(OANESS) 신(神)을 믿는 종교집단이 있었는데, 이들은 자기들이 세운 신전 문 앞에 물고기 모양의 옷을 입은 두 사람을 세워 놓고 신전에 들어가는 사람들에게 물을 뿌려 주었다고 한다. 그렇게 함으로써 그들은 사람의 죄를 씻어 준다고 생각했던 것이다. 쌍어문은 바로 여기에서 유래된, 죄를 씻어주기 위한 종교적 상징 문양이 아니었을까 하고 김병모 교수는 결론짓고 있다.

필자는 이러한 연구가 매우 소중한 것이라고 생각한다. 쌍어문은 결코 하찮은 것이 아니라 보다 큰 문제를 생각하게 하는 소중한 단서가 되고 있는 것이다. 삼국유사의 실화가 단순히 가공의 것이 아니라 실제로 있었던 사건임을 강력히 시사해 주고 있음과 동시에, 문화의 전파 경로 속에서 보게 되는 지역적 편견을 초월한 어떤 부문의 정신적 동질감을 쌍어문은 말없이 드러내보여 주고 있다.

쌍어문에 담긴 의미는 우리의 민화에 그려진 물고기

그림에도 조명할 수 있는 것이 아닌가 생각된다. 즉, 죄를 짓지 않고 살고자 했던 서민들의 소박한 바람이 물고기 그림에 담겨 있는 것은 아닐까? 민화의 물고기 그림이 뜻하는 피상적인 여러 가지 의미가 있지만, 그런 여러 가지 의미의 밑바닥에 죄짓지 않고 살고자 했던 우리 민중의 소박한 바람이 깔려 있는 것이 아닐까 하는 것이다. 우리의 옛 조상들은 물고기가 노니는 그림을 서재나 사랑방에 걸어 놓고 물고기들의 유유자적한 움직임을 관상하며 속세의 온갖 고통을 떠나 자연에 따르는 삶의 여유로움을 느껴 보고자 했었다. 선비들이 물고기 그림에서 느꼈던 이와 같은 감상 태도에는 노장 사상의 영향이 깔려 있음을 느낄 수 있다.

그런데 민중이 그린 민화에서의 물고기 그림에는 오히려 속세적 삶의 욕구를 강렬히 희구하고 성취하고자 했던 민초의 염원이 담겨 있는 것이다.

민화에서 보이는 한 쌍의 물고기 그림은 음양화합의 부부애를 기원하는 의미가 담겨 있는가 하면, 수많은 작은 물고기 떼는 자손번창의 염원이, 그리고 물 위로 솟구쳐 오르는 잉어 그림에선 과거급제나 입신출세의 욕망이 깔려 있다. 그리고 이러한 여러 가지 통속적인 소망 성취의 욕구를 담고 있는 물고기 그림의 상징적 의미 내용의 밑바닥에는, 그러한 것들을 죄짓지 않고

이루고자 했던 민중의 소박한 염원이 담겨 있는 것이
다.

· 세 마리 물고기 그림

<그림 46>은 연꽃이 있는 세 마리 물고기 그림이다.
원래 세 마리 물고기 그림은 학문에 정진하게 하기 위
한 의미를 내포하고 있는 그림인데, 고사에 보면 옛날
어떤 사람이 동우(董遇)란 사람에게 가르침을 받고 싶
다고 하자, 동우가 그 사람에게 백 권의 책을 읽으면
저절로 뜻이 통한다고 거절했다고 한다. 그러자 그가
매일 사는 데 시간이 없다고 동우에게 말했다.

이 말에 동우는 학문을 하기 위해서는 세 가지 여가
만 있으면 된다고 말했다는 것이다. 세 가지 여가란 밤,
겨울, 비오는 날로서 일을 할 수 없는 날을 가리킨 말
이다. 다시 말해서 동우는 학문을 하려는 자가 어찌 시
간이 없다고 말할 수 있겠는가라고 질책하면서 분발을
촉구하고 있는 것이다.

바로 이러한 고사에서 유래한 그림이 세 마리 물고기
그림인데, 여기서 세 마리의 물고기는 세 가지의 여가
를 상징하는 사물이다.

<그림 46> 세 마리 물고기는 바로 학문하는 태도를
상징하는 물상이며, 이렇게 학문하는 자세를 일깨우는
대상과 함께 연꽃이 등장하고 있는 까닭은 연꽃이 진리

를 상징하고 있는 사물이기 때문이다. 이 그림은, 즉 진
리를 꽃피우기 위해 열심히 학문에 정진하라는 뜻을 담
은 민화인 것이다.

그림을 보면 화면에 그려진 물상들은 도식화된 기법
에 의해 몇 개의 덩어리로 나뉘어 화면을 가득 채우고
있다. 화려한 연꽃 무리의 장식적 아름다움이 그림 전
체를 명랑하게 하고 있으며, 전체적으로 평면화된 화면
과 강렬한 원색의 도식화된 구성이 현대의 일러스트레
이션과 같은 미적 분위기를 불러일으키고 있다.

이 그림에서 특히 어처구니없을 정도로 재미있게 느
껴지는 것은 화면 아랫부분에 그린 세 마리의 물고기이
다. 세 마리 모두 머리에까지 비늘이 덮여 있지 않은
가?

아마 떠돌이 화가가 실제로 물고기를 보지 않고 머리
속으로만 타성에 젖어 도식화시켜 그리다가 자기도 모
르게 물고기의 머리에까지 비늘을 그려 넣은 것이리라.
그래서 더욱 재미있고 해학적인 물고기 그림이 되었다.

<그림 48>의 세 마리 잉어 그림도 학문하는 태도를
상징하는 세 마리의 물고기 그림에서 유래된 의미를 지
니는 민화이다. 화면을 보면 강물의 흐름이 여러 가닥
의 유연하고 변화 있는 간략한 선묘로 그려져 있고, 비
교적 성교하게 묘현된 잉어 세 마리는 각기 다양한 운
동 방향성을 보이며 화면에 활기를 주고 있다. 화면 중

▲ 그림 44, 45 · 연꽃과 물고기 서울 개인장

▲ 그림 46, 47 · 연꽃과 물고기 서울 개인장

앙과 아래쪽에 위치한 잉어 두 마리는 모두 잉어의 밑으로 그려져서 마치 물 위에 있는 잉어처럼 느껴지고 있다. 화면 위쪽에 물위로 튀어오른 잉어가 보인다. 이렇게 물 위로 튀어오른 잉어는 과거급제나 출세를 의미한다. 그렇다면 이 그림이 뜻하는 바는 너무나 분명한 것이다. 열심히 학문에 정진해서 과거에 급제하길 염원하는 의미가 담겨 있는 그림이라고 말할 수 있다.

<그림 49>와 <그림 50>에는 모두 메기가 등장하고 있는데, 메기가 의미하는 바도 출세를 뜻하는 것이다. 옛 고사에는 메기가 나무 위로 뛰어오른다고 하여 출세하는 것을 메기의 도약에 비유한 말이 있다. 그런데 <그림 50>을 보면 메기만이 아니라 꽃과 나비, 토끼와 거북이 등도 함께 등장하고 있어 이 그림을 단순히 물고기 그림이라고 부를 수는 없다. 이렇게 다양한 부문의 소재가 한 화면에 복합적으로 표현되는 것은 민화의 흐름에 있어서 비교적 후기의 일인데, 이 그림은 그 뜻하는 바도 다양할 수밖에 없다. 이 그림의 의미를 살펴보면, 좋은 배필을 만나 부부간에 화목하면서 출세를 해서 오래오래 살기를 기원하는 뜻의 민화라고 말할 수 있다.

이 그림도 민화에서 쉽게 대할 수 있는 나열형 구도를 취하고 있는데, 이 점은 <그림 46>이나 <그림 47>,

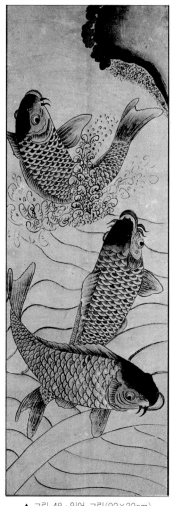

▲ 그림 48 · 잉어 그림(92×32cm)
서울 개인장

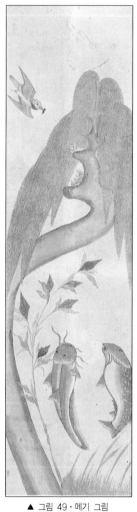

▲ 그림 49 · 메기 그림 ▲ 그림 50 · 거북이 그림

<그림 44>, <그림 45>도 마찬가지이다. 이렇게 대개의 민화가 나열형의 물상 배치를 취하는 이유는, 그것이 민중의 통속적인 시각적 인지 태도에 있어서 완전성의 관념에 부합하는 상이기 때문이다. 이 점은 아동화에서도 흔히 발견되고 있는 특징이며, 고대의 이집트 미술이나 메소포타미아 미술, 그리고 우리나라의 고대 고분 벽화에서도 보이고 있는 특징이다.

● 무신(巫神) 그림

　무신 그림은 무당이 모시는 신(神)들을 그린 그림이다. 따라서 그것들은 일반 초상화와는 달리 신성시되고 경외의 대상이 되었던 그림이다. 무당에는 강신무(降神巫)와 세습무(世襲巫)가 있는데, 강신무는 무병(巫病)이라고 하는 강신 체험을 통해서 된 무당을 뜻하는 말이고, 세습무는 혈통을 따라 사제권(司祭權)이 대대로 계승되는 무당을 뜻하는 말이다. 강신무는 신(神)이 내려서 얻은 영혼의 힘으로 무당 자신이 신격화하여 미래를 예언하거나 신의 뜻을 무당의 육성으로 전달하는데 이것을 무당들은 '공수'라고 한다. 공수는 따라서 신탁(神託)과 같은 것이다. 고대(古代) 그리스에서는 신(神)을 모시는 신전(神殿)에 신관(神官)이나 무녀(巫女)가 있었는데, 이들이 엑스터시 상태 속에서 접신을 하여 신탁(神託)을 행했었다. 고대 그리스에서의 신탁은, 고대 우리나라 무당들이 굿할 때 행했던 '공수'와 똑같은 의미를 지니는 것이라고 말할 수 있다.

　단재(丹齋) 선생이 우리의 고대 신화와 고대 그리스의 신화가 같은 성격의 것임을 역설했던 것도 상당한 타당성을 지닌 견해인 것이다.

 강신무(降神巫)는 우리나라의 중부와 북부 지방에 주로 많이 있으며 세습무는 남부 지방에서 우세하다. 무신그림(巫神圖)은 강신무만이 봉안(奉安)하던 그림이다. 따라서 무신 그림은 중부와 북부 지방에서 주로 발견되고 있다. 무신 그림을 이해하기 위해 우리는 먼저 무교(巫敎)가 무엇인가를 살펴볼 필요가 있다.

 무교(巫敎), 즉 샤머니즘(shamanism)은 고등 종교가 태어나기 이 전의 장구한 기간 동안에 세계 도처에서 광범위하게 전개되었던 원시 종교이다. 불교나 유교, 도교, 기독교가 나타나기 이 전에 샤머니즘은 강력한 지배력을 가지고 사람들의 생활을 장악했던 세계적 종교 현상이었다. 무교는 결코 우리나라에서만 일어났던 국지적(局地的) 종교가 아닌 것이다. 샤머니즘은 아시아 전체와 아메리카, 아프리카 대륙에서도 볼 수 있었던 원시 종교로서, 자연에 존재한다고 생각했던 수많은 신령(神靈)들의 실재(實在)를 믿고 그 신령들이 대리자인 샤먼(shaman)을 선택하여 샤먼의 움직임을 통해 악마나 잡되고 해로운 것들을 쫓고 사람들에게 복을 가져다준다고 하는 믿음을 지닌 종교 현상이다.

 샤먼(shaman)이란 말이 어디에서 유래했는지는 분명하지 않지만, 페르시아어의 우상이나 사(祠)를 뜻하는

세멘(shemen)에서 나왔다는 설과, 팔리어(Pali語)의 사마나(samana)에서 나왔다는 설, 그리고 산스크리트어의 스라마나(sramana)에서 나왔다는 설도 있는데, 가장 신빙성 있게 대두되었던 설은 만주어로 '흥분하는자', '자극하는자', '도발(挑發)하는자'에서 비롯했다는 설과 그와 같은 뜻을 지닌 퉁구스(Tungus)어의 사만(šaman)에서 유래했다는 설이다.

샤머니즘의 연구자로 유명한 엘리아데(Mircea Eliade)는 1951년에 쓴 그의 저서 ≪Le Chamanisme≫에서 다음과 같이 말하고 있다.

"샤먼은 주술사(呪術師 : magician)이기도 하고 주의(呪醫 : medicine man)이기도 하다. 샤먼은 원시적이든 근대적이든 간에 모든 의사와 같이 병을 고친다고 믿으며, 또 모든 주술사와 같이…… 기적을 행사한다고 믿는다. 그러나 샤먼은 그 이상으로 영혼의 인도자(pyschopomp)요, 또한 사제(司祭)요, 신비가(神秘家)요, 시인(詩人)이기도 하다." 엘리아데에 의하면 샤먼은 세습되기도 하고, 또한 신 들리는 엑스터시(Ecstasy) 체험에 의해 특별한 개인이 샤먼이 되기도 하는데, 때로는 드물게 스스로 한 개인이 원하여 샤먼 역할을 하는 경우도 있다고 한다. 우리나라의 경우를 보면 세습무와 강신무는 있어도 그 외의 샤먼(巫)이 있었다는 설은 없

다. 사실 엘리아데가 조사한 샤머니즘은 이미 그 장대한 무교(巫敎)로서의 힘과 세력을 대부분 상실한 상태로 남은 샤머니즘의 모습이라고 말할 수 있다. 거기에서 상고(上古)시대를 지배했던 장대한 무교의 모습을 찾을 수는 없는 것이다. 다만 현대까지 잔존해 있는 샤머니즘의 모습에서 먼 옛날의 국가적 종교였던 무교(巫敎)의 실상을 상상해 볼 뿐이다.

"적어도 우리의 역사에서 불교나 유교가 등장한 기원 육세기 이전까지는 어김없는 무교의 시대였다. 이 연대는 우리 미술사에서 대략 고분시대(古墳時代)와 일치하며, 또 문헌상으로는 삼한, 삼국시대에 무교가 국가적인 종교였다는 사실이 확실하게 나타나 있다. 신라왕 남해차차웅(南解次次雄)의 이름에서 차차웅(次次雄)은 곧 무당(慈充)을 가리키는 신라 말이라고 한 ≪삼국유사(三國遺事)≫의 기록은 가장 확실한 증거가 된다. 이능화(李能和)는 무당은 물론 천신(天神)을 섬기는 사제(司祭)를 단군(檀君)이라고 했다. 그리고 우리의 무교는 환웅(桓雄)에서 시작된다고 했으므로 무교의 역사는 기원전 이천사백년으로 거슬러 올라가게 된다."[6]

6) 朴容淑, 圖像으로서 巫神圖와 그 회화성, (韓國巫神圖, 열화당),
 p. 39~61

▲ 그림 51 · 무신 그림(일월도) 서울 개인장

무당(샤먼)은 사제(司祭 : priest) 였고, 예언자(豫言者 : Prophet) 였으며, 의무(醫巫 : medicine man) 였다. 무당을 '당굴' 또는 '단골'이라고도 하는데, 그것은 최남선(崔南善)의 말대로 제천자(祭天者)라는 뜻을 지닌 tengri의 음역(音譯)으로서 단군(檀君)이 곧 무당과 같은 뜻이었음을 말해 주는 것이다.

샤머니즘에는 선령(善靈 : good spirit)을 섬기는 백(白) 샤먼과 악령(惡靈 : evil spirit)을 섬기는 흑(黑)샤먼이 있는데, 우리나라의 샤먼은 거의가 백샤먼 계통이다.

원래 장대한 제례의식을 지녔던 국가적 종교였던 무교(巫敎)는 고등 종교의 출현으로 박해를 받고 쇠퇴하면서 그 제례의식도 축소되었던 것으로 추측되는데, 무교의 성격이 무속(巫俗)이란 이름으로 낮춰지면서도 아직까지 면면히 이어져 오고 있는 것은 우리 겨레의 집단 무의식에 호소하는 강렬한 공감대를 무속(巫俗)이 지니고 있기 때문인 것이다.

대표적인 무신 그림(巫神圖)에는 산신(山神), 칠성신(七星神), 오방신장(五方神將), 삼불제석(三佛帝釋), 장군신(將軍神), 일월성신(日月星辰), 용신(龍神), 대감신(大監神), 사명대사(四溟大師), 옥황상제(玉皇上帝), 석가여래(釋迦如來), 별성마마, 상사위(相思位), 태조대왕

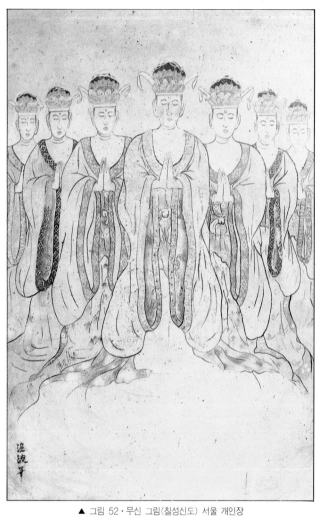

▲ 그림 52 · 무신 그림(칠성신도) 서울 개인장

(太祖大王), 와룡선생(臥龍先生), 대신(大神) 등이 있는
데 이외에도 수많은 무신 그림들이 도처에서 발견되고
있다.

산신(山神)은 거대한 산의 위용을 신격화(神格化)한
것으로 인간을 보살펴 주는 신이다. 칠성(七星)님은 북
두칠성(北斗七星)을 신격화한 것으로서 인간의 운명을
관장하며 장수(長壽)하게 해주는 신(神)이고, 오방신장
(五方神將)은 동・서・남・북(東西南北)과 중앙(中央)을
지켜 주는 수호신이며, 삼불제석(三佛帝釋)은 사람들에
게 재복(財福)을 주고 아기를 갖게 해주는 신이다. 장군
(將軍)님은 위력적인 힘으로 사람들을 보호해 주는 수
호신이고, 일월성신(日月星辰)은 인간들에게 행운과 목
숨을 내려 준다고 하는 해와 달과 별의 천체신(天體神)
이며, 용신(龍神)은 바다에서의 안전함과 풍어(豊漁)를
보장해 주는 신(神)으로서 해안 마을에서는 마을신으로
모시기도 하는 신이다. 대감(大監)님은 높은 벼슬의 관
리에 대한 신격으로 재복(財福)을 주는 신이고, 사명대
사(四溟大師)는 임진왜란 때 왜병들을 떨게 하며 생불
(生佛)로 추앙되었던 사명당의 신격이며, 옥황상제(玉皇
上帝)는 천상(天上)의 최고 신(神)으로서 인간의 길흉화
복(吉凶禍福)을 주관하는 신이다. 석가여래(釋迦如來)는
불교에서의 석가모니 부처님을 신격화한 것으로 인간을

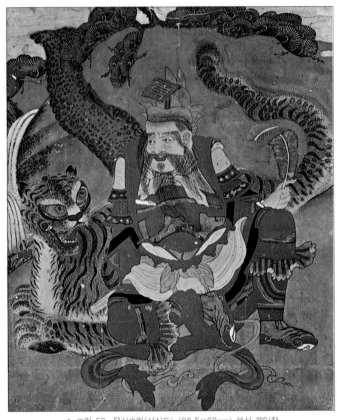

▲ 그림 53 · 무신그림(산신도) (80.5×68cm) 부산 개인장

수호해 주는 신으로 모셔지고 있으며, 별성마마는 무서운 천연두를 앓게 하는 신으로서 천연두를 예방하기 위해 치성을 드려야 하는 신이다. 상사위(相思位)는 부부간의 사랑을 깊게 해주는 신이고, 태조대왕(太祖大王)은 이성계의 신격화로 수호신의 역할을 하며, 와룡선생(臥龍先生)은 제갈공명의 신격으로 이 역시 수호신이다. 대신(大神)은 무당의 영적 힘을 강화시켜 주는 무조신(巫祖神)이다.

무신(巫神) 그림의 종류는 상당히 많다. 무당들이 공통적으로 섬기는 신(神)도 있지만 또한 무당마다 모시는 신(神)이 약간씩 다른 경우도 있기 때문이다. 전국적으로 산재되어 있는 무신 그림의 종류를 언급해 보면 다음과 같다.

"1. 도당산신(都堂山神), 2. 도당천신(都堂天神), 3. 제장군(諸將軍), 4. 화덕벼락장군신, 5. 오방신장신(五方神將神), 6. 홍장군신(洪將軍神), 7. 양장군신(兩將軍神), 8. 송씨부인신(宋氏夫人神), 9. 마장군신(馬將軍神), 10. 사해용신부인신(四海龍神夫人神), 11. 장장군신(張將軍神), 12. 관공신(關公神), 13. 사해용왕신(四海龍王神), 14. 용장군신(龍將軍神), 15. 옥황천존신(玉皇天尊神), 16. 사명당신(四溟堂神), 17. 옥천대사신(玉天大師神), 18. 칠성신(七星神), 19. 삼불제석(三佛帝釋), 20. 용궁불사신(龍宮

佛師神), 21. 사해용신대감신(四海龍神大監神), 22. 삼신
(神), 23. 제석신(帝釋神), 24. 산신(山神), 25. 신장신(神
將神), 26. 사신신(使臣神), 27. 군웅신(軍雄神), 28. 서낭
신(神), 29. 서낭부인신(夫人神), 30. 월광보살신(月光菩
薩神), 31. 일광보살신(日光菩薩神), 32. 뒤주대왕신(大王
神), 33. 맹인신(盲人神), 34. 별상신(神), 35. 임장군신
(林將軍神), 36. 장군신(將軍神), 37. 바리공주신(公主神),
38. 여(女)걸립신(神), 39. 남(男)걸립(神), 40. 십대왕신
(十大王神), 41. 미륵신(神), 42. 용궁부인신(龍宮夫人神),
43. 백마신장신(白馬神將神), 44. 작두신장신(神將神),
45. 최일장군신(崔一將軍神), 46. 석가여래세존신(釋迦如
來世尊神), 47. 대신(大神)할머니신(神), 48. 장군부인신
(將軍夫人神), 49. 득제장군신(得濟將軍神), 50. 대암별상
신(神), 51. 도당할머니신(神), 52. 여산신(女山神), 53.
단군신(檀君神), 54. 강화도령신(神), 55. 동진보살신(神),
56. 염라대왕신(神), 57. 조장군신(趙將軍神), 58. 용녀부
인신(龍女夫人神), 59. 관세음보살신(觀世音菩薩神), 60.
최일장군마누라신(神), 61. 창부신(倡夫神), 62. 부군신
(府君神), 63. 천신(天神)대감신(神), 64. 호구아씨신(神),
65. 남이장군신(南怡將軍神), 66. 산신령내외분신(神),
67. 토주관신(土主官神), 68. 용궁제석신(龍宮帝釋神),
69. 용궁칠성신(龍宮七星神), 70. 산(山)대감신(神), 71.

만신할머니신(神), 72. 일월칠성신(日月七星神), 73. 무악
대사신(神), 74. 조왕신(神), 75. 당(堂)아씨신(神), 76. 천
신대신(天神大神), 77. 소열황제신(神), 78. 문창제군신
(神), 79. 와룡선생신(神), 80. 상산조장군신(上山趙將軍
神), 81. 신장군신(神將軍神), 82. 천하신장군신(天下神將
軍神), 83. 정전부인신(神), 84. 용궁대신신(龍宮大神),
85. 곽곽선생이선풍신(神), 86. 강씨(姜氏)마마신(神), 87.
태조대왕신(太祖大王神), 88. 중전마마신(神), 89. 후토부
인신(後土夫人神), 90. 벼락대신(大神), 91. 의원선생신
(醫員先生神), 92. 지관선생신(地官先生神), 93. 약국선생
신(藥局先生神), 94. 김금철선생신(神), 95. 천하제일장군
신(天下第一將軍神), 96. 용마장군신(龍馬將軍神), 97. 투
갑장군신(將軍神), 98. 지하제일장군신(地下第一將軍神),
99. 천비마장군신(天飛馬將軍神), 100. 시준할머니신(神),
101. 용자신(龍子神), 102. 오구대왕신(大王神), 103. 수
부신(水夫神), 104. 수령신(水靈神), 105. 중전신(中殿神),
106. 상군신(相軍神), 107. 원망신(冤望神), 108. 홍아신
(紅兒神), 109. 본관신(本官神), 110. 상사신(相思神),
111. 감찰신(監察神), 112. 천자신(天子神), 113. 제석신
(帝釋神), 114. 성수신(神), 115. 성수장군신(神), 116. 감
응신(神), 117. 육갑신장신(六甲神將神), 118. 수양산물애
기신(神), 119. 구월산신(九月山神), 120. 허씨장군신(許

氏將軍神), 121. 산토신령신(山土神靈神), 122. 공명선생
신(孔明先生神), 123. 십대왕신(十大王神), 124. 선관선녀
신(仙官仙女神), 125. 옥황선녀신(玉皇仙女神), 126. 영산
대감신(神), 127. 지하장군용마장군신(地下將軍龍馬將軍
神), 128. 통인신(通人神), 129. 작은아씨신(神), 130. 큰
아씨신(神), 131. 대궐할머니신(神), 132. 횡주정씨신(神),
133. 횡주정씨부인신(神), 134. 토주관장신(土主官將神
)"[7)2] 등 무신 그림은 앞으로 더욱 많이 발견될 것으로
생각된다.

무신 그림(巫神圖)은 단순한 감상용이나 장식용의 그
림이 아니라 신앙의 대상으로서의 그림이기 때문에 호
소력 있는 강렬한 색채에 주제되는 신(神)을 강조하기
위한 단순 명쾌한 구도가 특징이다. 신(神)의 모습은 정
면 얼굴에 신상(神像)을 화면에 가득히 그려 넣는 방법
으로 거의 대부분의 무신도가 그려져 있다. 그리고 모
든 무신도의 얼굴 표정은 엄숙하고 근엄하다. 무신도
중에서는 간혹 얼굴 표정이 부드럽게 풀어져 있는 것도
보게 되는데, 그렇다고 하여 웃는다거나 유약하게 그려
져 있는 것은 아니고, 기실은 엄숙한 표정으로 그리고
자 화공은 의도했지만 기술이 부족하여 어딘가 좀 모자

7) 金泰坤, 巫神圖와 巫俗思考, (韓國巫神圖, 1989)
p.15~38

란 듯한 얼굴 표정이 된 것이 아닌가 생각된다. 무신도
를 그린 화공은 대개가 전문 화공이 아니라 아마추어
화공이나 중(승려)이었기 때문에 모든 그림이 제대로
잘 그려질 수는 없었던 것이다. 중으로서 불화를 전문
으로 그린 사람이 그린 무신도는 비교적 세련된 전문성
이 그림에서 느껴지는데, 아마추어 비전문 화공이 그린
무신도는 좀 거칠고 투박하며 경직되어 있음을 보게 된
다. 무당 자신도 때로는 무신도를 그리기도 했을 것이
다.

무신 그림(巫神圖)은 무교(巫敎)가 존재했던 먼 옛날
부터 그려졌음이 틀림없다. 그러나 오늘날 그때의 무신
도를 볼 수는 없다. 현존하는 무신도는 기껏해야 조선
시대 후기 정도까지 소급해 볼 수 있을 뿐이다.

무신도는 오염이 되면 씻어내거나 수리를 하는 것이
아니라 아예 불태워 버렸으며, 후계자 무당이 없을 때
도 남겨 두지 않고 불태워 버렸기 때문에 오랜 역사를
지닌 무신도를 볼 수 없는 것이다.

▲ 그림 54 · 효자 글씨 그림
(56.5×36.5cm)

▲ 그림 55 · 제자 글씨 그림
(56.5×36.5cm)

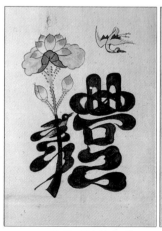

▲ 그림 58 · 예자 글씨 그림
(56.5×36.5cm)

▲ 그림 59 · 의자 글씨 그림
(56.5×36.5cm)

▲ 그림 56 · 충자 글씨 그림
(56.5×36.5cm)

▲ 그림 57 · 신자 글씨 그림
(56.5×36.5cm)

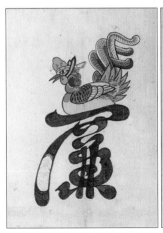

▲ 그림 60 · 염자 글씨 그림
(56.5×36.5cm)

▲ 그림 61 · 치자 글씨 그림
(56.5×36.5cm)

● 글씨 그림

글씨 그림은 우리의 옛 조상들이 세상을 살아 나가는 데 있어서 반드시 지켜야 할 윤리덕목(倫理德目)을 주제로 한 글씨 위에, 그에 어울리는 그림들을 그려 넣어 완성한 그림이다.

여기에 쓰인 글자는 효(孝)·제(悌)·충(忠)·신(信)·예(禮)·의(義)·염(廉)·치(恥) 여덟 가지 글자이다. 부모님께 효도하고, 형제간에 우애 있으며, 나라에 충성하고, 사람과 사람 사이에 믿음이 있어야 하며, 예의 바르고 의리가 있으며, 청렴·정직하면서 잘못된 행동을 부끄러워하고 바로잡아야 한다는 뜻의 글자인 것이다.

· 효자(孝字) 글씨 그림

<그림 62>는 효자인데, 동그라미 안에 있는 효(孝)자를 보면 거기에 잉어와 죽순과 부채와 거문고가 등장하고 있다. 이렇게 효자(字)에 잉어가 그려지고 있는 이유는 옛날에 왕상이란 사람의 효행과 관련된 고사에서 유래하는 것이다. 왕상은 계모를 위하여 엄동설한의 살을 에이는 듯한 추운 날씨에 강에 나가, 얼어붙은 빙판을 깨고 잉어를 잡아다가 정성을 다해 계모를 공양한 사람

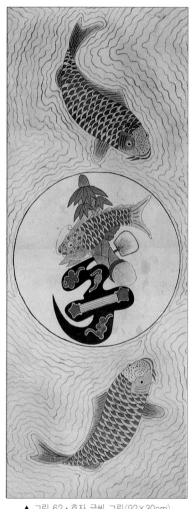

▲ 그림 62 · 효자 글씨 그림(92×30cm)
서울 개인장

이다. 이런 고사에서 연유하여 효자(孝字)에는 항상 잉어가 그려져 왔다.

죽순이 효자(孝字)에 등장하고 있는 까닭은, 옛날 중국의 삼국시대에 강하(江夏)에서 살았던 맹종의 일화로부터 연유하는 것이다. 맹종은 그의 어머니가 한겨울에 죽순을 먹고 싶다고 하여 대나무 숲에 가서 뜨거운 눈물로 죽순을 얻을 수 있기를 애원하니, 그 눈물로 인해 죽순이 자라나 어머니께 드렸다는 인물이다.

이 글씨 그림에 등장하고 있는 부채도 역시 효행과 관련된 고사에서 유래한 것이다. 한(漢)나라의 황향은 매우 효성이 깊어 여름철 무더위에 부모 곁에서 항상 부채질을 해드렸다고 하는데, 여기에서 연유하여 효자(孝字) 그림에 부채가 그려지곤 하였다.

이 외에도 효자(孝字) 그림에는 자로가 어머니에게 쌀을 지고 가는 모습이 작게 그려지거나, 또는 육적의 효행에서 유래한 귤이 그려지기도 한다.

· 제자(悌字) 글씨 그림

<그림 63>은 제(悌)자 글씨 그림이다. 그림을 보면 여기에 할미새와 산앵두꽃(상체꽃)이 등장하고 있다. 할미새 두 마리는 마주 보며 사이좋게 서로 먹이를 나누어 먹고 있는데, 이렇게 할미새가 형제간의 우애를 상징하게 된 유래는 시경(詩經)에 기인한다. 시경에 보면

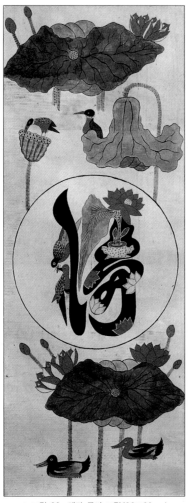

▲ 그림 63 · 제자 글씨 그림(92×30cm)
서울 개인장

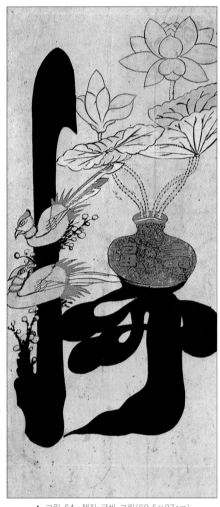

▲ 그림 64 · 제자 글씨 그림(60.5×27cm)

형제의 어려움을 할미새 바쁘게 움직이듯 급히 구한다 는 시구가 있는데, 여기에서 유래하여 제(鶺)자에 할미 새 두 마리가 그려지게 된 것이다.

그런데 대개의 제(鶺)자 그림에 나오는 할미새 모습 이 실제와 너무 다르기 때문에 할미새를 모르는 많은 사람들이 오해할 우려가 있다.

할미새는 어떤 새인가? 할미새는 조류학상 참새목 (目)의 한 과(科)로서 48종이 있는데, 대개 몸길이는 12.5cm~22cm 가량 되고 날씬한 몸매에 긴 꽁지를 가 진 새이다. 다리가 비교적 긴 편이며 목은 짧고 부리 끝이 뾰족하다. 깃털은 검정색, 진한 회색, 노란색, 녹색 등이나 때론 갈색 바탕에 어두운 색의 무늬가 있는 경 우도 있다. 주로 지상에서 생활하지만 비상력이 강하고, 꽁지를 상하로 끊임없이 까닥까닥 움직이는 것이 행동 특징의 하나이다. 바로 이렇게 꽁지를 상하로 흔드는 특징에 비유해서 시경(詩經)이 노래하고 있는 것이다.

<그림 63>에 등장하는 할미새 역시 실제 모습에 비 해 많이 다르다.

전체 형태도 그렇고 빨간색으로 몸통을 칠한 것이 특 히 그렇다. <그림 64>에 나오는 할미새도 매우 다르게 그려져 있는 것을 보게 된다. 여기에선 할미새가 마치 꿩과 같이 표현되어 있기까지 하다. 이렇게 민화에 그

려진 할미새가 실제에 비해 많이 다른 이유는, 무엇보
다도 민화를 그린 사람이 사실적인 묘사를 별로 중요시
하지않는 데 기인한다. 민화 제작자는 사실 묘사보다
상징의미의 전달을 더욱 중요시했기 때문이며, 또 다른
측면에서 보면 되풀이 그려지는 과정에서 공상적이고
관념적인 측면이 자유롭게 섞이어 들었기 때문이기도
하다.

· 충자(忠字) 글씨 그림

<그림 65>를 보면 용(龍)이 중(中)자를 그리고 있고
그 아래 심(心)자는 대합과 새우, 거북이가 모여서 이루
어져 있다. 어떤 그림에서는 거북이 대신 잉어가 그려
진 것도 있고, 중(中)자의 가운데 1획을 대나무로 형상
화시킨 것도 있다.

충(忠)자에 그려진 용은 민화의 중요한 표현 대상의
하나이다. 용만을 그린 무수히 많은 민화를 우리는 볼
수 있다.

용(龍)은 물론 상상의 동물이다. 예로부터 용은 상상
의 동물 중에서도 가장 큰 힘을 지닌 위대한 존재로 그
려지고 있다. 인간은 어떻게 해서 용을 생각하게 된 것
일까? 용은 자연의 알 수 없는 거대한 힘의 상징적 표
상이다. 동양에선 그 용을 가장 큰 힘을 지닌 선(善)한
존재로 보았고, 서양에선 악(惡)한 존재로 보았다.

▲ 그림 65·충자 글씨 그림(70×32.8cm) 일본 개인장

동양인이 지녔던 우주와 인간과의 일체감 내지 자연과의 친화감이 자연의 알 수 없는 큰 힘의 상징인 용을 인간에게 길(吉)한 존재로 생각하게 한 것이다. 이로 인해 용은 천자(天子)나 임금에 비유되기도 했다. 그래서 임금님이 입는 정복을 용포(龍袍)라 했고 임금이 앉는 평상을 용상(龍床), 심지어 임금의 얼굴을 용안(龍顔)이라고 불렀던 것이다.

여기 충자 그림에 나오는 용은 임금을 뜻하는 것이니, 유교적 윤리관에 있어서 나라에 대한 충성은 임금에 대한 충성이요, 임금에 대한 충성은 곧 나라에 대한 충성이었다.

그리고 거북이가 등장하고 있는 이유는 옛 중국의 은(殷)나라에서 살았던 충신의 고사에서 연유하는 것이다. 은의 왕에게 충정어린 직언을 하다가 목숨을 잃은 한 신하가 있었는데, 그가 죽은 뒤 마당에서 서책을 등에 진 거북이가 나왔다는 설화이다.

새우와 대합이 충자에 그려지고 있는 까닭은 그것이 화합을 뜻한다고 여겨져 왔기 때문이다. 그리고 간혹 등장하는 대나무는 지조를 의미한다.

· 신자(信字) 글씨 그림

<그림 66>은 신(信)자 글씨 그림이다. 그림을 보면 흰기러기가 편지를 입에 물고 있는데, 이 흰기러기는

▲ 그림 66·신자 글씨 그림(60.5×27cm) 일본 개인장

▲ 그림 67 · 신자 글씨 그림(92×30cm)
서울 개인장

한(漢)나라의 소무라는 사신이 흉노에게 갔다가 억류되었을 때 그 사실을 적은 편지를 조정에 전달하여 알려 준 새이다.

흰기러기 옆에 대궐이 그려져 있는데 그것은 한(漢)나라의 조정을 상징하는 그림이라고 보아야 할 것이다.

<그림 67>의 둥근 원 안에 그려진 신(信)자에는, 얼굴은 사람인데 몸은 새 모양인 기이한 생물체가 보인다. 이렇게 사람과 새가 합쳐진 기이한 새는 서왕모(西王母)의 전설에 나오는 상상의 청조(靑鳥)이다. 서왕모가 방문하려는 곳에 먼저 가서 소식을 알린다고 하는 새이다. 그림을 보면 목에 편지를 달고 있는 것이 보인다. 소식을 알리는 편지인 것이다. 이로 인해서 흰기러기나 서왕모의 청조(靑鳥)는 언약과 믿음의 상징으로 쓰인다.

· 예자(禮字) 글씨 그림

<그림 68>은 예(禮)자이다.

대부분 예자에는 서책을 등에 진 거북이가 나오는데, 이 그림에도 역시 거북이가 등장하고 있다.

이렇게 거북이를 그려 넣게 된 유래는 고대 중국의 하도낙서(河圖洛書)와 관련이 있다. 하도낙서는 예언과 수리에 관한 모든 경전의 원조라고 말할 수 있는 책이다. 하도(河圖)는 복희(伏羲)가 황허에서 얻은 그림으로

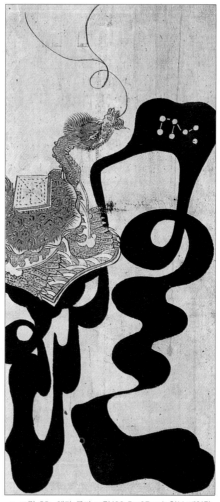

▲ 그림 68 · 예자 글씨 그림(60.5×27cm) 일본 개인장

서 이것을 바탕으로 해서 복희가 역(易)의 팔괘(八卦)를 만들었다고 하며, 낙서(落書)는 하우(夏禹)가 낙수(落水)에서 나온 거북이의 등에서 얻은 글이라고 하는데, 이것에 의해 우(禹)가 천하를 다스리는 대법(大法)으로서의 홍범구주(洪範九疇)를 만들었다고 한다. 여기에는 예(禮)의 기본이 되는 삼덕(三德)이 나오므로 이것에 근거하여 예자 글씨 그림에 거북이가 서책을 진 모습으로 그려지는 것이다.

· 의자(義字) 글씨 그림

<그림 69>는 의(義)를 뜻하는 글씨 그림이다. 여기에 보면 복숭아꽃과 연꽃과 물수리 두 마리가 등장하고 있다. 복숭아꽃이 등장하는 이유는 삼국지(三國志)에 나오는 유비(劉備)와 관우(關羽)와 장비(張飛)가 도원결의(桃園結義)한 것을 상징하는 것이다.

의(義)자에 연꽃이 자주 등장하는 이유는, 진흙탕 속에서도 연꽃이 환하게 피어오르듯 어떤 어려움 속에서도 의리를 잃지 않고 행해야 한다는 뜻으로 풀이할 수 있다. 물론 연꽃은 진리를 뜻하는 불교적 상징화이지만 여기에서는 앞에서와 같이 해석해야 하리라고 본다. 물수리가 의(義)자에 그려지는 이유는 시경(詩經)의 물수리에 관한 시구에서 연유한다. 이렇게 의(義)자에 등장하고 있는 복숭아꽃과 연꽃, 물수리 한 쌍은 모두 의리

▲ 그림 69 · 의자 글씨 그림(92×30cm)
서울 개인장

와 연관 있는 옛 고사나 의미로부터 따온 것이다.

· 염자(廉字) 글씨 그림

<그림 70>은 염자 글씨 그림이다. 염(廉)에는 정직, 청렴, 검소 등과 같은 뜻이 있는데 그것을 상징하는 물상으로 봉황(鳳凰)이 이 그림에 그려져 있음을 본다. 그림을 보면 화면 위쪽에 오동나무도 그려져 있다. 그것은 봉황이 오동나무가 아니면 앉지 않는다고 하는 옛 전설에서 유래하는 것이다.

봉황은 상서로운 새이다. 성인(聖人)이 출현할 때 나타난다는 신비로운 상상의 새로서 오색의 영롱한 빛을 온 몸으로 발하면서 미묘한 오음(五音)을 내는 새로 알려져 있다. 무리지어서 번잡하게 모여 살지 않으며 고고하게 홀로 날아다니는 새인 봉황은, 나는 모습도 우아하고 고요하며 정갈하다고 한다. 그리고 아무리 배가 고파도 조따위는 절대로 입에 대지 않으며 대나무의 깨끗한 열매만 먹는 새이다.

이런 봉황의 전해 내려오는 품성에서 염(廉)의 의미가 느껴졌기에 염자에 봉황의 모습을 그려 넣게 된 것이다.

간혹 봉황 대신 게를 그린 염자 글씨 그림을 <그림 71>에서처럼 볼 수 있는데, 이것은 게의 나아가고 물러나는 조심스런 행동 양태를 분수에 맞는 행위에 비유하

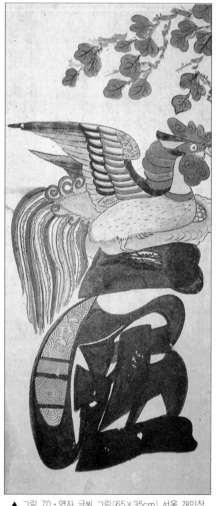

▲ 그림 70 · 염자 글씨 그림(65×35cm) 서울 개인장

▲ 그림 71 · 염자 글씨 그림(92×30cm)
서울 개인장

여 염(廉)의 뜻에 결부시킨 결과로 나타나게 된 것이다.

· 치(恥)자 글씨 그림

<그림 72>는 치(恥)자 글씨 그림이다. 달과 탑과 꽃이 그려지고 있는데, 이것은 옛날 은(殷)나라의 백이(伯夷)와 숙제(叔齊)의 고사에서 따온 대상들이다. 백이와 숙제는 은이 주(周)에 의해 멸망하자 스스로 심한 부끄러움을 느끼고 산 속에 숨어 들어가 살면서 고사리만 먹으면서 절개를 지킨 사람들이다. 그러한 사건의 상징으로 달과 꽃과 탑을 등장시키고 있는 것이다. 즉, 자연 속에 은거한 생활의 상징물로서 말이다.

때로는 <그림 73>처럼 크게 비석이 그려지는 경우도 있다. 비석의 비문에는 백세청풍이제지비(百世淸風夷齊之碑)라는 글씨가 보인다. 바로 백이와 숙제의 절개를 기리는 뜻의 비문인 것이다.

이상과 같이 글씨 그림을 살펴보았다. 글씨 그림은 초기에는 글씨가 주가 되고 그림은 글씨의 자획 속에 조그마하게 드문드문 그려지는 정도였으나, 점차 세월이 흐르면서 그림이 글씨의 자획 속에서 뛰쳐나와 나중에는 글씨를 거의 알아보기 힘들 정도로 압도하면서 그림이 주가 되는 현상을 가져왔다. 따라서 글씨 그림은 후기로 갈수록 회화적인 성격이 풍부해진다.

▲ 그림 72 · 치자 글씨 그림(92×30cm)
서울 개인장

▲ 그림 73·치자 글씨 그림(65×35cm) 서울 개인장

● 산수 그림

민화에서의 산수 그림 역시 정통 회화에서 영향을 받고 그려진 것이다. 특히 대표적인 주제인 금강산 그림들은 조선시대의 뛰어난 화가 겸재(謙齊) 정선(鄭敾)에게서 영향을 받고 그려진 것으로 생각된다. 정선은 우리나라에서 최초로 진경산수화의 전통을 확립한 화가였다. 정선은 종래의 중국풍의 산수화 양식에서 탈피하여 직접 조선반도를 두루 여행하면서 눈으로 본 실제의 경치를 새로운 화법으로 화폭에 옮겼던 것이다. 정선의 화법은 담백하고 소박하며 강직한 데가 있는데, 민화는 그의 소박한 분위기의 화풍에 어느 정도 영향을 받은 것으로 보인다.

정선의 금강산 그림은 실제의 경치와 상당히 유사한 데 비해, 민화에서의 금강산 그림은 훨씬 환상적이고 관념적이며 비현실적인 특징을 드러내고 있다.

금강산을 그린 민화에서 발견할 수 있는 또 하나의 특징은, 정통 회화와는 달리 그림 속에 일일이 산봉우리의 이름과 폭포의 이름, 연못, 유명한 절의 이름을 적어 놓았다는 점이다.

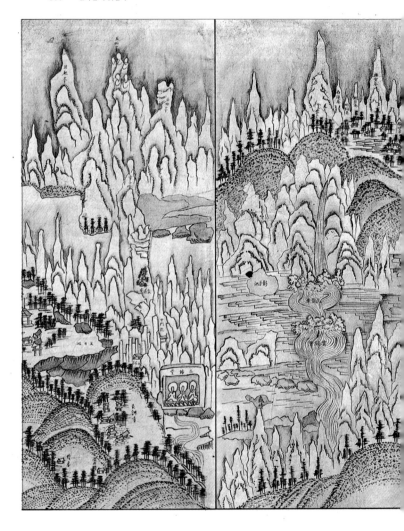

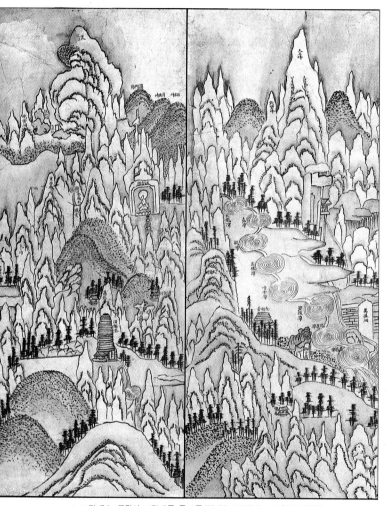

▲ 그림 74 · 금강산 그림 8폭 중 4폭(각 79.4×36.2cm) 일본 개인장

<그림 74>의 금강산 그림들을 보면, 민화를 그린 제작자가 실제의 금강산 풍경과 닮게 사람들이 보아 주기를 얼마나 원했는가를 짐작할 수 있다.

여기서 우리는 이렇게 생각할 수도 있겠다. 그런데 어째서 표현 기법이 그렇게 비현실적인 것일까 하고 말이다. 그 이유는 민화 제작자의 묘사력 부족과 주관적 상상력의 경도 현상에 기인한다. 사실 금강산 그림을 그린 민화 제작자는 될 수 있으면 실감나게 현실적으로 묘사하고 싶었을 것이다. 그러나 묘사 실력이 모자랐기 때문에 사실적으로 그릴 수가 없었다. 그런데 그 결과 주관적인 상상의 측면이 그리는 과정에 더욱 영향을 끼쳐 환상적인 금강산 그림이 그려지게 된 것이다.

민화의 산수 그림을 보면 참으로 다양한 분위기의 화풍을 접하게 된다. 그 옛날 그림이 어떻게 그렇게 현대적인 감각을 드러낼 수 있는 것인지 경탄하게 되는 것은 필자만의 생각이 아닐 것이다.

특히 <그림 75>를 보라. 산수 그림과 십장생 그림이 습합된 양상을 보여 주고 있는 민화인데, 그 절제된 구성미와 강렬한 색채, 대담하고 힘차면서 소박한 붓놀림에 의한 간결한 선묘 등이 놀라울 정도로 현대적이다. 산을 표현하기 위해 굵게 그어나간 검은 먹선은 단순히

▲ 그림 75 · 산수 그림(75×28cm)　　▲ 그림 76 · 산수 그림(76×32cm)
　　　　서울 개인장　　　　　　　　　　　서울 개인장

산의 묘사에 쓰이는 기능적 요소로서만이 아니라, 오히려 형상에 예속된 선묘의 차원에서 벗어나와 그것 자체가 자율적 조형 요소로서의 가치를 발산하고 있는 것이다.

이 그림은 색채의 쓰임에 있어서도 파격적이다. 빨강, 파랑, 검정 등 강렬한 색만을 이용해서 매우 호소력 있는 시각적 표현성을 획득하고 있는 것이다. 절제된 선묘의 간결, 담백한 흐름에 색채는 심리적으로 중요한 조형의 활력이 되고 있다.

<그림 76>은 또 어떠한가? 이 그림이야말로 몽환적 상상의 산수 그림이라고 불릴 수 있는 작품이다.

이 그림의 제작자는 '뭉크'보다 훨씬 앞서서 심리적 몽환(夢幻)의 풍경을 그리고 있지 않은가? 실제의 경치를 완전히 무시한 상태에서 지극히 내면적이면서 환상적인 눈으로 본 산수 그림인 것이다. 화면에 그려진 산과 강과 땅과 나무들은 모두 살아 숨쉬는 생명체로서 일체화되어 조용히 꿈틀거리며 환상적인 풍경을 보여주고 있다. 자세히 살펴보면 이 그림의 제작자는 설경(雪景)을 그리고자 했음을 알 수 있다. 그래서 화면 전체가 바탕의 화지 색깔을 그대로 이용하는 선에서 최대한으로 유채 색조의 사용을 억제하면서 단색조로 처리되고 있다.

구도도 전체적으로 보아 안정감 있는 짜임새를 이루고 있으며, 부드럽게 파도가 일 듯이 그어나간 선(線)의 움직임의 한쪽 경계면에 번지듯이 담채를 함으로써 더욱 환상적인 분위기를 보여 주고 있다.

· 산수 그림의 종류

산수 그림에는 특히 즐겨 그려졌던 몇 가지 주제가 있다. 먼저 우리 겨레가 자랑스럽게 여겼던 금강산(金剛山) 그림이 자주 그려진 주제였고, 이 외에 관동팔경(關東八景), 관서팔경(關西八景), 소상팔경(瀟湘八景), 제주(濟州), 개성(開城), 통영(統營), 전주(全州), 영변(寧邊), 등이 있다.

관동팔경은 강원도를 중심으로 하여 동해안을 따라 전개되어 있는 8개소의 명승지를 지칭하는 말인데, 여기에는 간성의 청간정(淸澗亭), 강릉의 경포대(鏡浦臺), 고성의 삼일포(三日浦), 삼척의 죽서루(竹西樓), 양양의 낙산사(洛山寺), 울진의 망양정(茫洋亭), 통천의 총석정(叢石亭), 평해의 월송정(越松亭) 등이 있다. 때로는 월송정 대신 흡곡의 시중대(侍中臺)를 넣는 경우도 있다. 관동팔경은 예로부터 많이 칭송되어 온 명승지로서 특히 조선시대 정철(鄭澈)이 지은 <관동별곡(關東別曲)>은 유명하다. 정철의 ≪송강가사(松江歌辭)≫에 나오는 <관동별곡>의 서두를 소개해 보면 다음과 같다.

'강호(江湖)에 병이 깊어 죽림(竹林)에 누웠더니, 관동 팔백 리를 다스리라 맡기시네, 아! 임금님 은혜 날이 갈수록 끝없구나…… 평구역에서 말 갈아타고 흑수로 돌아드니, 섬강은 어디인가 치악산 바로 여기구나. 소양강 흐르는 물은 어디로 흘러가는 것인가. 외로운 신하 임금님 계신 서울 떠남에 머리엔 백발 많기도 하구나.'

관서팔경(關西八景)은 평안 남·북도의 여덟 군데의 명승지를 가리킨다.

여기에는 강계(江界)의 인풍루(仁風樓), 의주(義州)의 통군정(統軍亭), 선천(宣川)의 동림폭(東林瀑), 안주(安州)의 백상루(百祥樓), 평양(平壤)의 연광정(練光亭), 성천(成川)의 강선루(降仙樓), 만포(滿浦)의 세검정(洗劍亭), 영변(寧邊)의 약산동대(藥山東臺) 등이 지칭된다.

◎ 소상팔경(瀟湘八景)

중국의 호남성(湖南省) 동정호(洞庭湖) 남쪽의 소수(瀟水)와 상강(湘江)이 합류하는 곳에서 볼 수 있는 여덟 가지의 빼어난 절경을 말한다. 많은 화가들이 이것을 주제로 그림을 그려 왔는데, 최초로 8경을 주제로 하여 그림을 그린 사람은 북송(北宋)의 송적(宋迪)이었다.

8경으로 일컬어지는 것은 다음과 같다.

· 산시청람(山市靑嵐) : 즉 산시에 맑은 아지랑이가 피어오르는 정경인데, 따사로운 봄날 낮에 산 속에 낀 아지랑이의 고요한 흐름과 함께 여러 채의 집들이 그려지고 때로는 인물이 작게 그려지기도 한다.

· 어촌석조(漁村夕照) 또는 어촌낙조(漁村落照) : 어촌에 하루 해가 지면서 노을이 비치는 정경인데, 이것을 그린 그림에는 대개 근경에 강가의 촌락이 보이고 거기에 그물이 놓여 있다거나 어부가 고기잡이하는 등의 모습이 먼 산을 배경으로 하여 그려진다. 가을철을 표현한 정경이 아닌가 생각된다.

· 소상야우(瀟湘夜雨) : 소상에 내리는 밤비를 바라본 정경이다. 이것을 그린 그림에는 비바람이 사선방향성을 그리며 세차게 몰아치고 나뭇가지가 바람결에 휘어지는 모습이 그려진다. 초가을의 정경이다.

· 원포귀범(遠浦歸帆) : 먼 포구에서 돛을 단 배들이 돌아오는 정경이다. 이것을 그린 그림에는 원경에 여러 척의 돛단배가 작게 그려지고 근경에는 정박해 있는 배들과 집 몇 채가 산과 함께 그려진다.

· 연사만종(煙寺晚鐘) 또는 원사만종(遠寺晚鐘), 연사모종(煙寺暮鐘) : 산 속 절에서 들려오는 저녁 종소리의 정경이다. 이것을 그린 그림에는 멀리 산 속에 안개에 싸인 절이 보이고 근경에 귀가하는 선비나 노승(老

僧)이 그려진다.

· 동정추월(洞庭秋月) : 가을의 동정호(洞庭湖)에 달
이 비치는 정경이다. 이것을 그린 그림에는 운치 있게
달이 뜬 가을 밤하늘과 어둠에 싸인 강에 떠 있는 배,
달을 바라보는 사람들이 그려진다.

· 평사낙안(平沙落雁) : 드넓은 모래밭에 내려앉은
기러기떼를 주변 경관과 함께 바라본 정경이다. 이것을
그린 그림에는 대체로 원경에 모래밭에 내려앉은 기러
기떼와 중경과 근경에 잎이 거의 다 떨어진 나무들, 그
리고 집이 그려진다. 때로는 강물 위를 떠가는 작은 배
가 등장할 때도 있다. 늦가을 정경이다.

· 강천모설(江天暮雪) : 저녁 무렵 온 천지에 가득
히 내리는 눈을 바라본 정경이다. 이것을 그린 그림에
는 저녁때의 어둠이 깃든 하늘과 눈 덮인 산과 강, 앙
상한 나뭇가지만 있는 나무들이 겨울철의 독특한 정취
속에 그려진다.

이렇게 여덟 장면의 정경을 보면서 특이하게 생각되
는 것은, 산시청람(山市靑嵐)과 평사낙안(平沙落雁)을
주제로 한 그림만 빼놓고는 모두가 저녁 무렵 아니면
밤 풍경을 그린 작품들이라는 점이다. 낮보다는 노을이
깔린 저녁 무렵과 밤이 더욱 많은 느낌과 생각을 불러
일으켰기 때문에 저녁 무렵과 밤 풍경을 주로 그린 것

▲ 그림 77·소상팔경 중 동정추월
(109×34cm) 서울 개인 소장

이 아닐까? 소상팔경(瀟湘八景) 그림에서 강하게 느껴
지는 것은 시적(詩的)인 정취이다. 계절과 시간의 변화
에 따르는 풍경의 미묘한 서정성을 감동 깊게 체험한
결과로 나온 낭만적 감성의 산수화인 것이다.

소상팔경 그림은 초기에는 실제 경치를 보고 그린 것
이었으나 점차로 관념화·정형화되는 과정을 겪었다.

우리나라에서는 조선 초기에 안견(安堅)에 의해 소상
팔경 그림의 전통이 형성되어 그를 추종하던 많은 화가
들의 활동으로 16세기 전반기에 널리 유행했었다. 그리
고 조선 중기의 화가 이등(李澄)에 의해 보다 부드러워
진 형태 표현과 곡선의 묘사를 중시하는 소상팔경 그림
이 그려졌고, 김명국(金明國)은 안견파 계통의 그림과
절파 계통의 소상팔경 그림을 남기고 있으며, 이 당시
이덕익(李德益)은 사물을 묘사하는 데 있어서의 세세한
표현을 생략하고 간결, 담백한 화법으로 독특하고 환상
적인 소상팔경 그림을 그렸다.

특히 이덕익이 그린 것으로 전해져 오는 소상팔경 그
림 중 동정추월(洞庭秋月) 한 폭은 그 간결한 표현으로
이룬 긴장감 있는 조형적 압축미로 현대적인 화법을 느
끼게 하고 있는데, 그 그림에는 전통적인 표현이 무시
된 채 잔잔하게 흐르는 물결을 배경으로 하여 화면 중
앙에 뾰족한 산봉우리가 하나 솟아올라 있고 산봉우리

▲ 그림 78·관동팔경 중 총석정(62×32cm)
서울 개인장

▲ 그림 79 · 관동팔경 중 경포대(61×41cm) 서울 개인장

▲ 그림 80 · 관동팔경 중 총석정(76×31cm)
서울 개인장

▲ 그림 81 · 관동팔경 중 총석정

▲ 그림 82 · 관동팔경 중 청간정

▲ 그림 83 · 관동팔경 중 죽서루

▲ 그림 84 · 관동팔경 중 망양정

▲ 그림 85 · 관동팔경 중 죽서루

▲ 그림 86 · 관동팔경 중 경포대

▲ 그림 87 · 관동팔경 중 월송정

위에 펼쳐진 밤하늘에 둥근 달이 떠 있는 환상적인 정경이 표현되어 있다. 파격적이면서도 깊은 시적(詩的) 내면성이 느껴지는 작품이다.

이처럼 소상팔경은 많은 정통(正統) 화가들에 의해 아끼는 주제가 되어 뛰어난 걸작들을 남겼다.

민화에서의 소상팔경 그림은 정통 회화를 모방하는 과정에서 형성되었다.

<그림 77>은 소상팔경 중에서 동정추월(洞庭秋月)을 그린 민화이다. 이 그림을 보면 여전히 정통 회화의 분위기를 모방하려고 한 흔적은 보이지만, 상당한 부분의 표현 어법이 민화적인 특징을 드러내고 있다.

구도면에서 볼 때 화면에 그려진 사물들이 유기적인 통일성을 갖고 전체로서 일체화되어 있는 것이 아니라, 각기 따로따로 떨어진 채 독자적인 시각상을 드러내고 있음을 본다. 사물들은 서로 무관심한 채 한 화면에 그려져 있는 것이다. 따라서 시점(視點) 설정도 제멋대로일 정도로 파격적이다.

◎ 소박미(素朴美)의 산수 그림

<그림 78~87>은 관동팔경을 그린 민화이다. 기존의 화법에 얽매이지 않는 자유로움과 천진스러움을 보여주고 있다. 이와 같은 천진스러운 제작 태도가 때로는

전혀 새로운 개성을 낳기도 한다.

<그림 78>은 통천의 총석정을 그린 것인데, 매우 비현실적인 독특한 정취를 느끼게 하고 있다.

화면 윗부분에 위치한 산은 마치 주술적 의미를 지닌 제단(祭壇)처럼 그림의 전체 분위기를 압도하면서 그려져 있고, 파도의 흰 물거품을 묘사하려고 그려 놓은 수많은 작은 형상들에게서는 마치 유령들과 같은 느낌을 받게 된다. 이승이 아닌 저승의 풍경과 같은 기이한 정경이다. 그림 속에서 정자 한 채와 두 사람만이 현실적인 모습으로 그려져 있음을 본다. 정자와 두 사람이 있는 곳은 이승이요, 그 외의 곳은 저승이란 말인가? 이승과 저승을 따로 떼어서 생각하지 않고 삶과 죽음을 분리해서 생각하지 않았던 우리 겨레의 생사관(生死觀)을 엿보는 듯하다.

C. G. Jung의 분석 심리학적 시각으로 이 그림을 해석한다면, 출렁거리는 수많은 물결의 흐름은 무의식 세계(無意識世界)를 암시하는 것이며, 물결에 싸인 두 사람과 정자가 있는 대지는 의식 세계(意識世界)를, 그리고 화면 윗부분에 그려진 기이한 산봉우리는 무의식적 에너지의 솟구쳐오름, 즉 창조적 승화를 상징하는 것이라고 말해도 좋으리라.

<그림 80>은 통천의 총석정을 그린 것인데, 화면 우

측 상단에는 그림의 내용과는 달리 엉뚱하게 고성(高城)이라고 적혀 있다. 민화에는 이렇게 간혹 잘못 적힌 화제가 붙어 있는 경우도 있다.

이 그림은 균형잡힌 대칭적 나열형의 구도를 취하고 있어 가장 단순한 민화 구도의 한 전형을 보여 준다. 화면 아래쪽에 그려진 돌출된 돌기둥들이 남근(男根)의 형태를 드러내고 있어 웃음을 자아낸다. 그리고 화면에 있는 물결 무늬를 보라. 물결이 모두 돛단배와 유람선을 피해 그려져 있다. 세상에 이런 물결이 어디 있는가? 그러나 민화를 그린 사람들은 현실성을 개의치 않고 태연히 바보스런 표현을 하고 있는 것이다.

<그림 84>도 통천(通川)의 총석정을 그린 그림인데, <그림 80>과 비교가 된다.

정자가 있는 단애가 <그림 81>이 <그림 80>보다 훨씬 높게 그려져 있으며, 돌기둥은 <그림 80>이 유기적인 곡선형인데 비해 <그림 81>은 원통형의 기하학적 구조를 취하고 있다.

화면 중간에 위치해 있는 작은 섬과 같은 형태도 두 그림에서는 서로 다르게 그려진 것을 보게 된다. <그림 81>이 하늘에서 내려다본 형태를 그린 것인 데 비해, <그림 80>은 수면에서 바라본 형태이다.

이 그림들을 그린 민화 제작자는 일체의 화법적인 제

약에서 떠나(이렇게 떠날 수 있었던 것은 그것을 제대
로 몰랐기 때문이기도 하지만) 그가 알고 있는 경물을
자유롭고 소박하게 그려 나갔던 것이다.

<그림 84>는 울진의 망양정(望洋亭)을 그린 것이다.
화면을 보면 높다란 단애와 정자가 있고, 정자 앞 절벽
끝에서 낚시질을 하고 있는 사람이 보인다. 높은 절벽
에 비해 낚시줄은 터무니없이 짧고, 그 짧은 낚시줄이
물 속에 드리워져 돛단배만한 큰 물고기를 낚고 있다.
이와 같은 독특한 정경 설정이 화면에서 해학미를 느끼
게 한다.

<그림 79>는 강릉의 경포대(鏡浦臺)를 그린 그림이
다. 오늘날 많은 채묵화가들이 영향을 받았음직한 산수
그림이다. 현실적인 공간성과 장소성은 완전히 무시된
채, 작자의 자의에 따라 재구성, 재해석되어 그려져 있
는 것이다. 주변 경물에 비해 크게 그려진 경포대와 경
포대의 크기에 비해서 훨씬 작게 그려진 경포호를 보
라. 경포호는 마치 현실 속의 또 다른 세계처럼 꿈꾸듯
그려져 있다. 화면의 앞쪽에 위치해 있음에도 불구하고
이상하게 작게 그려진 정자와 집들이 뒤쪽의 소나무와
산 및 경포대, 경포호와 어울려 수수께끼 같은 미묘한
분위기를 자아내고 있다. 이와 같은 산수 그림은 현대
의 수묵화가들에게도 많은 영향을 주었다.

◎ 신표현주의적 산수그림

<그림 88~89>는 그 파격적인 붓놀림에 의한 형태표현과 색채의 쓰임이 오늘날의 신표현주의 회화를 방불하게 한다. 선묘와 색채 표현 모두가 지극히 주관적인데, 황량한 느낌을 불러일으키는 경관과 불안하고 거친 선의 움직임, 예측 불가능한 선과 색채의 돌발적인 쓰임이 화면에 폭풍전야와도 같은 쓸쓸한 정적과 긴장감을 고조시키고 있다.

기울어져 가는 조선 말의 국운이 이 그림 속에 반영되어 있는 것만 같다. 몰락에 대한 불안감과 저항의식이 동시에 느껴지는 작품이다.

표면적인 화제보다도 선과 색채의 쓰임에서 그림 속에 감추어진 보다 깊은 진실이 드러나게 마련인 것이다.

산수 그림의 구도는 나열형과 대칭형, 그리고 정통 회화에서 발견할 수 있는 제반 구도들을 포함한다. 민화 특유의 성격이 가장 잘 살아나는 그림일수록 대체로 나열형과 대칭형의 구도를 기본으로 하게 마련이다.

<그림 74, 75>와 <그림 77>, <그림 90> 등은 나열형을 기본으로 하거나 그것에 다른 구도가 혼합된 구조를 보여 주고 있는 작품들이다. 이렇게 나열형을 주

▲ 그림 88 · 산수 그림(51×34.2cm) 일본 개인 소장

▲ 그림 89 · 산수 그림(44×27cm) 일본 개인 소장

로 취하는 이유는 그것이 민중이 지닌 통속적인 시각적 완전성의 관념에 합치하는 호소력을 지닌 구도이기 때문이다. 이러한 나열형의 구도는 우리의 민화에서만이 아니라 세계 도처의 고대 미술에서도 발견되고 있는 특징이며, 또한 아동화에서도 볼 수 있는 특징이기도 하다.

대칭형의 구도 역시 민화에서 자주 보이고 있는 구도인데, 그 까닭은 대칭 구도가 가장 안정감 있는 구도로서 민중의 일반적 심리가 선호하는 구도였기 때문이다.

산수 그림의 시점은 매우 자유롭게 이동해 가는 다시점(多視點)을 특징으로 한다. 서양의 풍경화에서 볼 수 있는 일시점(一視點) 원리의 그림과는 전혀 성격을 달리하는 그림인 것이다. 서양의 풍경화는 그리는 화가와 그려지는 대상으로서의 풍경이 어디까지나 대립하는 관계로서 그리는 자(者)가 항상 풍경의 밖에 있게 마련인데(그리하여 일시점 원리의 화법을 만들어 냈다), 우리의 민화 산수 그림에서는 그리는 사람과 그려지는 대상으로서의 풍경이 하나로 일체화되어 만남으로써 나와 너, 주객이 소멸하면서 그림의 도처가 시점(視點)이 되는 특이한 성격이 형성되었다.

▲ 그림 90 · 산수 그림(61×37cm)
서울 개인 소장

산수 그림에서만 그런 것이 아니라 사실은 우리의 민화 전체에서 그런 다시점(多視點) 현상이 나타나고 있음을 주목해야 할 것이다. 엄밀히 말한다면 다시점이라기보다, 특정한 시점을 갖고자 하지 않는 시점 무시 현상이 나타나고 있다고 말해야 할 것이다.

● 신선 그림(神仙圖)

노장철학(老莊哲學)에서 유래하는 신선사상은 우리나라의 옛 사람들에게 널리 퍼져 있었다. 세속을 떠나 자연에 귀의(歸依)하여 초월적인 삶을 동경했던 사유 태도가 조형적으로 표현된 그림이다.

이러한 주제는 사실 세속적인 행복을 바랐던 일반 민중들의 사고 태도와는 상반되었던 것이기도 하지만, 이 역시 정통 회화에서의 신선도(神仙圖)를 모방하는 과정에서 민화로 정착된 부문이다. 정통 회화에서의 신선도가 노장철학이나 도교사상을 바탕에 깐 초월적 삶의 경지를 표현한 것임에 비해, 민화에서의 신선 그림은 현실의 시름과 고통을 잊고자 했던 소박한 민중의 소망이 반영되어 있다.

▲ 그림 91·신선 그림(125×38cm)
서울 개인 소장

● 사냥 그림

　사냥 그림도 우리 민화에서 많이 볼 수 있는 내용의 그림이다. 그 기원을 고구려의 고분벽화에 그려진 사냥하는 그림에서 찾아볼 수 있는데, 지금 남아 있는 사냥 그림은 거의 전부라고 해도 좋을 정도로 모두 조선시대에 그려진 것들이다.

　특이한 점은 사냥 그림에 그려진 사냥꾼이 모두 호복(胡服)을 하고 있다는 사실이다. 호복은 몽고풍인데, 몽고풍의 복장을 한 사냥꾼을 그린 사냥 그림의 직접적인 연원은 고려시대로 거슬러 올라간다.

　고려시대에 그려진 음산대렵도(陰山大獵圖)가 그것인데, 고려의 공민왕이 그린 이 그림은 몇 조각으로 나누어져 그 일부가 현재까지 전해지고 있다. 여기에서 비롯된 사냥 그림은 민화로 정착되면서 초기에 민중에 의해 풍자적인 의미가 섞이게 되었던 것으로 보인다.

　민화에서의 사냥 그림은 원래 야만적 용맹성을 지녔던 몽고족에 의해 우리 국토가 짓밟혔던 사건을 풍자적으로 그린 그림이었다는 것이다.

　사냥 그림에 보면 우리 겨레의 정신적 상징 동물의

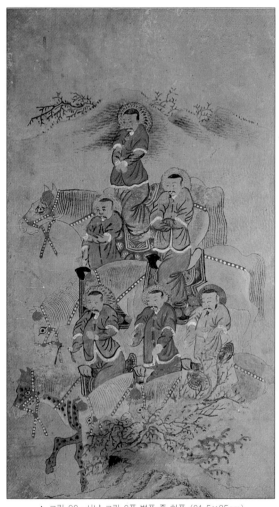

▲ 그림 92 · 사냥 그림 8폭 병풍 중 한폭 (61.5×35cm)

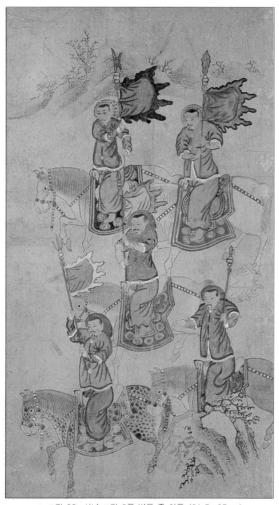

▲ 그림 93 · 사냥 그림 8폭 병풍 중 한폭 (61.5×35cm)

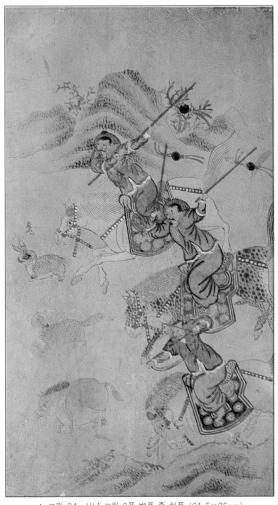

▲ 그림 94·사냥 그림 8폭 병풍 중 한폭 (61.5×35cm)

▲ 그림 95 · 사냥 그림 8폭 병풍 중 한폭 (61.5×35cm)

▲ 그림 96・사냥 그림 8폭 병풍 중 한폭 (61.5×35cm)

▲ 그림 97 · 사냥 그림 8폭 병풍 중 한폭 (61.5×35cm)

하나였던 호랑이가 호복 차림의 사냥꾼에 대항해서 호
령하는 모습을 자주 볼 수 있는데, 여기에서 사냥꾼은
침략자를 뜻하는 것이고 호랑이는 우리 겨레를 상징적
으로 드러내고 있는 것이다. 즉, 국토를 유린하고 있는
침략자에 항거하는 겨레 정신을 상징하고 있는 그림이
라는 말이다.

이 그림에는 침략자의 야만성에 대한 민중의 놀라움
과 비난이 뒤섞여 있음을 보게 된다. 그런데 애초에는
이러한 풍자성이 담겼던 그림이 점차 세월이 흐르면서
되풀이 그려지는 과정을 통하여 그 본래의 의미는 사라
지고 장식적 의미가 화면을 압도하게 되었다. 사냥 그
림은 그리하여 세속적 즐거움을 화려하게 꾸며 그린 장
식화로 정착되었던 것이다.

<그림 92~97>의 사냥 그림은 그러한 장식적 취향의
절정을 보여 주고 있다. 다양한 색채의 말과 밝고 화려
한 색의 호복이 그림 전체에 감각적 명랑성을 부여하고
있으며, 특히 현실적 공간성의 논리를 무시한 주변 경
관의 배치는 사냥 풍경을 꿈 같은 장면으로 변형시키고
있다.

근경에 그려진 나무들에 비해서 터무니없이 크게 그
려진 꽃과 새, 나비들을 보라. 더구나 꽃, 새, 나비들은
화면에서 가장 원경에 배치되고 있음에도 불구하고 오

히려 가장 가까이 있는 것처럼 가장 크게 그려진 것이다. 현실적 공간성의 논리를 무시하고서라도 아름답고 화려하게 꾸며야 한다는 생각이 화면을 압도하고 있음을 볼 수 있다.

더욱 특이한 것은 몇몇 그림에서 볼 수 있는 상하(上下)의 공간 질서의 전복이다. 사냥 그림 중 화면 위쪽에 포도나무를 그린 그림과 연꽃을 그린 사냥 그림을 보면, 화면 위쪽의 산악의 위치가 상하 뒤바꿔져 거꾸로 그려져 있는 것을 보게 되는데, 이로 인해 그림은 더욱 비현실적 분위기를 띠게 되었다.

이 그림들은 화려한 색채의 말과 사람, 꽃, 새, 나비의 현실적 공간감을 무시한 자유로운 장식적 효과로 인해 꿈같이 아름다운 사냥 그림이 되었다. 여기서는 더 이상 풍자적인 의미는 찾아볼 수 없는 것이다.

사냥 그림의 구도를 보면 대부분 화면 가운데에 사람들이 군집해 있고 산이나 바위, 나무 등은 사람들을 에워싸면서 배치되어 있는 것을 보게 된다. 중요한 대상은 화면 가운데에 배치해 놓고 중요하지 않은 것들은 외곽 부근으로 빼어 버리는 것이다.

<그림 92>를 보면 매우 질서정연하게 말과 사람이 배치되어 있는 것을 볼 수 있다. 화면에 배치된 대상들은 좌우 대칭에 삼각구도를 그리며 구성되어 있는데,

화면 가장 위쪽을 정점으로 하여 말탄 한 사람의 사냥꾼이 그려지고, 그 아래엔 두 사람이, 그리고 화면 아래쪽엔 세 사람의 말탄 사냥꾼이 그려져 있다. 마치 아동화에서의 인물 배치를 연상하게 하는, 웃음이 나올 정도로 경직되고 규칙적인 인물 배치법은 민화에서 흔히 볼 수 있는 기본적인 구도의 한 전형이라고 말할 수 있다.

화면 윗부분의 산을 보라. 말탄 사람의 머리를 가운데 두고 짜맞추어 산을 그린 것을 보게 된다. 정통화가가 이 그림을 그렸다면 결코 그렇게 그리지는 않았을 것이다. 화면 윗부분에 솟아오른 머리 위로 거기에 맞춰 산을 그려 넣는 따위의 행위는 정통화가라면 배척해야 할 졸렬한 행위가 아닐 수 없다. 그것은 화면을 경직시켜 버리고 미적 변화를 파괴하기 때문이다. 그런데 이 사냥 그림의 제작자는 태연히 그러한 행위를 하고 있는 것이다. 구도의 적절한 예술적 배치 관계를 모르고 있었기에 통속적인 시각적 완전성의 일반적 경향에 따라 그릴 수밖에 없었을 것이다.

<그림 93>의 사냥 그림도 상하와 좌우 대칭구도의 전형을 보여 준다. 깃발을 들고 말을 탄 다섯 명의 기수들이 질서정연하게 행진하고 있는 장면으로, 화면 한가운데 있는 사람을 중심으로 사각구도 속에 네 사람이

기하학적 규칙성에 따라 배치되어 있음을 본다. 이렇게 대칭적이면서 완벽한 짜임새를 갖춘 구도는 시각적 불안감을 없애고 균형감각에서 오는 편안함을 주게 마련이나, 그와 함께 변화의 미를 고려하지 않은 결과 경직성을 띠게 된다.

이 그림에서 또 하나 민중적 시각이라고 느껴지는 점은 대칭적이면서도 나열형의 구도를 취하고 있다는 점이다. 그 점은 <그림 94>, <그림 95>, <그림 96>에서도 보이고 있다.

● 풍속 그림

　민화의 풍속 그림은 우리 겨레의 생활 습속을 그린 그림이다. 대표적인 것으로는 경직도(耕織圖)와 평생도(平生圖)가 있다. 경직도는 농사짓고 밭 갈고 베짜는 정경을 그린 그림으로 우리 겨레가 무척 선호했던 그림이다. 농사를 가장 중요시했던 농업사회에서 경직도가 선호되었다는 것은 매우 당연한 일로 생각된다. 경직도는 원래 조선시대 초기부터 화원들에 의해 그려졌던 그림이다. 이 그림이 민중들에 의해 되풀이 모사되는 과정에서 민화로 정착된 것으로 보인다.

　평생도는 백성들이 선망하는 인간의 일대기를 그린 것이다. 대개 8폭 병풍에 돌잔치 그림에서 시작해서 공부 장면, 장원급제 장면, 감사 부임 장면, 회갑잔치 장면 등을 연이어 그려 놓았다.

　정통 회화에서는 평생도가 특정한 한 인물의 일대기를 그린 것인 데 비해, 민화에서의 평생도는 부귀영화를 바라는 모든 백성들의 소망이 일반화된 형태로 그려지고 있다. 따라서 민화의 평생도에 그려지는 주인공은 구체적인 실존인물이 아니라 백성들이 바랐던 관념적 소망 상징을 대변하는 인물일 뿐이다.

▲ 그림 98 · 풍속 그림(55×34cm) 개인장

● **이야기 그림**

이야기 그림은 오랜 세월을 거쳐 내려오면서 많은 사람들에게 즐겨 얘기되었던 옛 소설이나 전설 등을 그린 그림이다. 여기에는 주로 삼국지의 내용이나 춘향전, 구운몽 등이 자주 그려진다.

· 삼고초려 그림

<그림100>은 <삼국지(三國志)>에 나오는 한 장면이다.

삼고초려(三顧草廬)의 내용을 그린 것인데, 유현덕이 관운장과 장익덕을 데리고 제갈공명을 만나러 갔던 유명한 사건을 그린 것으로, 두 번을 찾아갔으나 만나지 못했다가 세번째의 방문에서야 비로소 제갈공명을 만나보게 되었던 사실을 그린 그림이다. 이 그림에서도 제갈공명의 높은 지혜를 사모하여 그의 가르침을 받고자 염원했던 유현덕의 심정이 잘 나타나 있다. 그림에 그려진 내용은 유현덕이 제갈공명의 초려에 찾아가 선동(仙童)에게 안에 계시냐고 묻자 동자가 공명 선생이 낮잠을 자고 있다고 했다. 유현덕은 두 손을 마주잡고 뜰아래 서서 선생의 낮잠이 깨기를 오랫동안 기다렸다. 그때 뜰에서 기다리고 있던 장익덕(장비)이 화를 내며

소란을 피우려 하자 옆에 있던 관운장이 만류한다. 이
들의 소란에 유현덕이 돌아보며 조용히 타이른다.

이 그림에 나오는 화면 중앙에서 왼쪽에 서 있는 사
람이 바로 유현덕이다. 유현덕이 돌아보며 조용히 관운
장과 장비를 타이르고 있다.

유현덕의 옆에 있는 길게 세 갈래 수염이 난 사람이
관운장이고 관운장의 옆에 있는 자가 장비이다. 이 장
면은 소란을 피우려고 하는 장비의 입을 관운장이 손으
로 막고 있는 모습이다.

유현덕과 관운장, 장비 이 세 사람의 성격 묘사가 재
미있게 그려져 있다. 특히 장비와 관운장의 움직임에서
해학미가 느껴진다.

화면 윗부분에 등장하고 있는 사물들은 제갈공명의
거처를 상징적으로 드러내고 있다. 나무 위를 나는 학
한 마리에서 제갈공명의 세속을 초월한 선비정신을 암
시해 주고 있으며, 더욱 절묘하게 느껴지는 표현은 초
려에 있는 제갈공명의 묘사에 부채를 든 팔만 그려 놓
은 점이다. 그렇게 표현함으로써 제갈공명의 존재가 더
욱 신비롭게 드러나고 있는 것이다.

<그림 99>도 삼고초려(三顧草廬)를 그린 것이다. 이
그림은 <그림 100>에 비해 좀더 현실적이다. 눈이 쌓
인 추운 날씨가 표현되어 있는 점도 그렇고 구도 전체

▲ 그림 99 · 삼고초려(61×30cm) 서울 개인장

▲ 그림 100, 101 · 삼국지 6폭 중 2, 3그림

▲ 그림 102, 103 · 삼국지 6폭 중 5, 6그림

에서 현실 공간감이 느껴지고 있다. 그런데 사건 표현의 생동성에 있어서는 <그림 100>이 훨씬 우수한 감각을 보이고 있다.

<그림 99>는 제갈공명에 대한 표현이 너무 직설적이라 제갈공명이란 존재의 인격적인 깊이와 폭이 오히려 잘 전달되지 않고 있지만, <그림 100>은 그 절묘한 암시적인 표현으로 인해서 훨씬 실감나게 제갈공명의 존재성이 부각되고 있는 것이다. 그리고 <그림 99>는 장면 묘사에 활기가 느껴지지 않고 있으나, 그에 비해 <그림 100>은 사건의 생동감이 있다.

특히 장비를 보라. 얼굴과 몸이 따로따로 떼어져서 표현되어 있다. 참 이상한 표현이지만, 우리가 현대의 '마르크 샤갈'이나 '피카소'의 그림을 생각해 본다면 얼굴과 몸을 자유분방하게 떼어서 그린 것이 그렇게 이상하게만 생각되지는 않을 것이다. 샤갈의 그림에 보면 얼굴과 몸을 따로따로 떼어서 그린 그림을 어렵지 않게 발견할 수 있다.

우리의 민화를 그린 무명의 서민 화가들도 전통적인 기법에 구애됨이 없이 자유롭게 자신의 화필을 움직였던 것이다. 그래서 우리는 수많은 민화들 속에서 몬드리안적인 화풍이나 입체파적인 화풍, 표현주의적인 화풍, 초현실주의적인 화풍 등 현대 미술에서 실험되고

전개되었던 많은 경향을 앞서 발견할 수 있는 것이다.

<그림 103>도 삼국지에 나오는 한 사건을 그린 것이다. 대부분 이야기 그림을 보면 주인공이 크게 그려지기 마련인데, 이 그림에선 예상보다 작게 그려져 있다. <그림 102>의 장비나 <그림 101>에 그린 관운장은 화면에서 가장 크게 그려져 있지 않은가? 원근법에 의거한 거리감에 따르는 사물 상호간의 크기 조절 따위는 전혀 염두에 없는 것이다.

<그림 103>은, 조자룡이 적진에서 부상당한 몸으로 아들을 안고 헤매는 미부인을 구출하고자 적진에 뚫고 들어가 미부인을 만난 장면을 그린 그림이다. 조자룡이 미부인에게 말을 탈 것을 권유하자 미부인이 사양하며 아들 아두만을 조자룡에게 넘긴 채 자신은 우물에 몸을 던져 죽음을 택했던 삼국지의 한 사건이다.

· 태공망 그림

<그림 104>는 태공망(太公望)을 그린 것이다. 흔히 강태공으로 알려져 있는 그는 중국 주(周)나라 초기의 정치가며 공신이었다. 본명은 강상(姜尙)이라고 하는데 그의 조상이 여(呂)나라에 봉해졌기 때문에 여상(呂尙)이라고 불리기도 했다.

일설에 의하면 동해에 사는 가난한 사람으로서 강에서 낚시질을 하다가 주(周)나라의 문왕(文王)을 만나 그

▲ 그림 104 · 태공망 그림(92×42cm) 서울 개인장

▲ 그림 105 · 태공망 그림(125×38cm)
서울 개인장

의 스승이 되었다고 한다. 태공망에 대한 얘기는 전설
이 많아 그 사실성을 확신하기가 어렵지만 문왕(文王)
의 초빙으로 그의 스승이 되었던 것은 사실이다.

민바늘 낚시는 태공망에 얽힌 유명한 일화이다. 이
<그림 104>도 태공망의 민바늘 낚시를 그린 민화이다.
하늘에 학 두 마리가 날고 있고 강가에 수양버들이 운
치 있게 나뭇가지를 드리우고 있다. 강에는 오리 두 마
리가 떠 있는데 태공망은 민바늘 낚시를 드리우고 명상
에 빠져들고 있다. <그림 105>도 태공망의 낚시하는
모습을 그린 그림이다. 근심이 조금도 없는 온화한 얼
굴에 부드러운 미소를 지으며 명상하고 있는 모습이다.
태공망의 뒤에 책들이 놓여 있어 높은 지적(知的) 식견
을 암시하고 있다. 그 책들은 태공망이 지은 ≪육도(六
韜)≫를 뜻하는 것일지도 모른다. 두 그림 모두 신선세
계와도 같은 분위기를 풍기고 있다.

<그림 91>이야말로 전형적인 신선 그림이다. 소나무
에 운치 있는 구름이 낮게 흐르고 그 아래에서 바둑을
두거나 먼 곳을 응시하며 명상에 잠긴 신선들을 그리고
있다. 군데군데 핀 불로초의 붉은색이 화면에 생기를
주고 있으며, 동자가 찻주전자에 물을 데우기 위해 화
로에 부채질을 하고 있는 모습이 더욱 평화롭고 한가하
게 느껴진다. 이와 같은 신선 그림은 도가사상의 영향

▲ 그림 106·동정추월(90×54cm) 서울 개인장

이 강하게 배어 있는 그림이라고 말할 수 있다. 속세를 떠나 자연에 귀의해서 근심 걱정없이 살고자 꿈꾸었던 선조들의 생각이 반영된 그림인 것이다. <그림 106>은 일종의 풍속화로서 달밤에 뱃놀이하는 정경을 그린 민화이다. 단순한 선 묘사에 간략한 처리, 주관성이 강한 사물 묘사는 때론 현대적이기까지 하다.

● 지도 그림

우리나라 민화의 지도 그림에는 실제 경치가 지도 위에 필요에 따라 적당히 그려진 그림이 많다. 중요한 건물이나 산을 비교적 사실적인 기법으로 그려 넣은 그림을 볼 수 있다. 지도 자체의 추상적 구성미와 건물 모양이나 산의 사실적인 아름다움이 대조를 이루면서 추상과 구상이 어울려 조화를 이룬 독특한 조형미를 발산하는 그림이다.

● 책거리 그림

책거리 그림은 학문을 숭상했던 우리 겨레의 생각이
낳은 독특한 민화이다. 여기에는 많은 책들과 붓이나
어의, 종이, 벼루 또는 꽃과 과일, 악기 종류와 안경 및
새와 토끼 등이 책과 함께 그려진다.

민화 중에서도 책거리 그림은 그 독특한 조형성으로
인해서 매우 가치 있게 여겨지고 있다.

첫째, 책거리 그림은 화면 전체의 구성적 측면이 매
우 현대적이다. 화면에 등장하는 물상(物像)들은 각기
그 고유의 장소성과 현실성에서 어느 정도 거리를 두고
떨어져 나와 화면 속의 구조적 조형미를 연출하기 위한
기능적 요소의 하나로 화하는 것이다. 책거리 그림이
마치 현대의 입체파 회화와 유사한 분위기를 풍기고 있
는 이유 중에 하나가 바로 이 점에 기인한다. 입체파
회화에서도 화면에 등장하는 각 사물들이 그 고유의 존
재성에서 떨어져 나와 새롭게 화면을 구성하는 순수조
형의 구조적 요소로 화하는 것을 우리는 볼 수 있다.

둘째, 책거리 그림에서의 색채는 대부분 원색적이다.
사물이 지닌 고유한 색채보다 훨씬 강하고 밝은 색이

▲ 그림 107 · 책거리 그림 쌍폭 중 1(42×55) 서울 개인장

각 사물의 형태 속에 칠해지고 있는 것이다. 색채 추상
화적 요소를 책거리 그림에서 발견하고 있는 것도 그
점에 기인한다.

셋째, 특정한 시점에 얽매이지 않는 자유로운 시점
(視點)의 이동 현상을 보이고 있다. 즉 다시점(多視點)
현상을 발견하게 된다. 책거리 그림의 다시점은 넓게
보면 정통 회화에서 볼 수 있는 다시점을 포함하고 있
는 것이다. 그런데 민화는 정통 회화보다도 더욱 자유
분방한 다시점 현상을 보여 주고 있다.

▲ 그림 108 · 책거리 그림 8폭 중 1　　▲ 그림 109 · 책거리 그림 8폭 중 2
（각 56.5×30cm） 서울 개인장

▲ 그림 110 · 책거리 그림 8폭 중 3　　▲ 그림 111 · 책거리 그림 8폭 중 4

● **백동자**(百童子) **그림**

모든 부모는 자식들이 잘 자라서 훌륭한 인물이 되어
주기를 염원하기 마련이다. 민화의 백동자 그림은 바로
그러한 바램과 염원을 담고 있는 그림이다. 백동자 그
림은 병풍으로 되어 여러 장의 시리즈를 이루고 있는데
(사실 거의 대부분의 민화는 여러 장의 시리즈로 하나
의 주제가 표현된다). 각 장면마다 다양한 놀이를 하면
서 어울려 놀고 있는 남자 어린아이들을 등장시키고 있
다. 남아(男兒) 선호사상이 강하게 드러나 있는 그림이
다.

• 십장생 그림(十長生圖)

신선사상의 영향이 강하게 느껴지는 민화이다. 무병 장수를 비는 뜻에서 그려진 그림인데, '요지연도(瑤池宴 圖)'(전한(前漢)의 무왕이 곤륜산에 있는 서왕모와 함 께 연회를 하는 장면을 환상적으로 표현한 그림) 등 이 상세계를 그린 그림 속에 등장하는 사물들과 오래오래 산다고 여겨져 온 상징적인 존재물들을 모아서 그린 그 림이다.

여기에는 해, 산, 돌, 구름, 물, 소나무, 불로초, 학, 사 슴, 거북이, 대나무, 복숭아나무 등이 그려지고 있다.

십장생 그림이라고 해서 반드시 열 가지의 장생물이 등장하는 것은 아니고 몇 가지의 장생물들만 선택해서 그리는 경우도 많다. 그리고 열 가지가 모두 등장하는 경우에도 대나무와 복숭아나무 또는 거북이 등이 빠지 고 다른 장생 상징물이 대신 그려지는 경우도 흔하다,

"복숭아나무는 한 무제 고사에 등장하는 삼천 년에 한 번 꽃이 피고 삼천 년에 한 번 열매가 열리는 것으 로, 동방삭이 이를 먹고 삼천 갑자를 살았다는 예의 복숭아일 수도 있으며, ≪십주기(十·州記)≫에 나오는 가

지가 수천 리나 뻗는다고 하는 반도(蟠桃)일 수도 있다.
그리고 대나무는 보통 말하는 사군자의 뜻으로서가 아
니라, 대나무 죽(竹)의 발음이 축(祝)과 같고, 이 대나무
가 뿌리을 박고 있는 바위는 수(壽)를 뜻하기 때문에
축수(祝壽)의 의미를 지니고 있는 것이다.”(허균, <전
통 미술의 소재와 상징>)

십장생 그림은 인간이면 누구나 지니고 있을 본원적
인 소망, 늙지 않고 병들지 않으며 오래오래 행복하게
이상세계에서 살고자 하는 염원을 상징적으로 그려낸
그림이었다.

▲ 그림 112·십장생 그림(60×395cm 10폭 중 오른쪽 6폭) 서울 개인장

대개 십장생 그림은 화려한 색채에 장식적 화면 처리
가 돋보이는 작품들이 많은데, <그림 112>의 십장생
그림도 그러한 예에 속한다. 대칭적인 구도와 타오르는
듯한 붉은색으로 칠해진 소나무 둥치와 가지, 불로초는
화면 아래쪽에 나란히 그려져 그 붉은색과 함께 장식적
화려함을 더해 주고 있다. 산과 바위의 녹청색이 땅과
황색조와 조화를 이루며 화면 전체를 다채로운 색채의
울림으로 가득 채우고, 이러한 감각적 명랑성을 띤 색
의 조화는 자연스레 이 정경을 꿈결 같은 이상세계로
전환시키는 것이다.

6. 맺는말

민화는 이상에서 분석해 보았듯이 많은 점에서 정통 회화와는 상당한 차이점을 보이고 있다. 그리고 그 차이점에서 오는 특성이 민화가 지닌 독창적인 가치라고 말할 수 있다.

그러면 마지막으로 이제까지 논한 문제 사항들을 간략히 정리해 볼까 한다.

민화는 민중 계층에 의한 그림으로서 고급 미술로서의 정통 회화가 채워 주지 못하고 있던 하부 계층의 욕구를 채워 주었던 소박한 회화 형태였다. 민화의 발생 사적 연원은 엘리트층의 정통 회화에서 비롯된 것이라고 말할 수 있다. 정통 회화를 민중 계층이 오랜 세월 되풀이 모사하는 과정에서 민화 특유의 성격이 형성되었던 것이다. 그런데 되풀이 그려져 내려온 과정에서 주제와 양식이 크게 성격적인 변화를 겪게 되었던 것이니, 즉 그 과정에 민중 특유의 호흡이 진하게 스며들게 되었던 것이다.

먼저 주제에 있어서는 정통 회화와는 달리 항상 비개인적이고 집단적인 가치 감정의 상징형으로 일반화한다는 점이 중요한 변화의 하나인데, 한 예를 들어 보면 화조도는 원래 감상용의 회화였으나 민화로 정착되는 과정에서 음양화합의 남녀 사랑을 기원하는 통속적인 동종주술(同種呪術)의 형태로 변모되었다는 점이다.

그리고 기법에 있어서는 되풀이 그림으로써의 상투적 양식으로 변화했다는 점을 지적할 수 있는데, 그 양식적 특징은 다음과 같다. ①다시점, ②원근법의 무시, ③과거·현재·미래의 동시적 표현, ④사물의 상호 비례 관계 무시, ⑤각 사물의 개별적 색채 효과의 극대화, ⑥사물의 평면화, ⑦대칭형·나열형 구도이다.

민화의 다시점은 현대의 큐비즘 회화의 다시점과는 그 생각의 뿌리가 전혀 다른 것이다. 큐비즘 회화에는 자아의 대상에 대한 논리적·분석적 이해 태도가 깔려 있지만, 민화의 다시점은 자연과 '나'를 하나로 느끼고 모든 존재에 일체화된 상호 교감을 느꼈던 민초의 사고 방식으로부터 나온 것이다. 거기에는 '나'라고 하는 개별적 주관성이 소실된 데서 오는 주체와 객체와의 미분화의식이 깔려 있다.

민화에 원근법이 무시되어 있는 까닭도 그 생각의 뿌리가 '나'와 '자연'과의 대립적 거리감이 존재하지 않는

하나됨의 마음자리인 까닭에 '나'를 '대상'의 밖에다 놓고 바라보게 하는 원근화법은 존재할 수 없었던 것이다.

민화에 사물의 상호 비례 관계가 무시되고 있는 이유는, 그림의 의미 내용이 중시하는 바의 강조점에 따라 사물의 크기가 유달리 커지든가 작아지게 그려지기 때문이다. 따라서 사물의 크기는 원근법에 따라 정해지는 것이 아니라 그리는 사람의 의도에 따라 정해진다.

또한 각 사물의 개별적 색채 효과가 극대화되어 칠해진 까닭은 민중들의 감각적 성향이 원색이 발산하는 감각적 쾌감을 좋아했기에, 오로지 가장 밝고 예쁜 색채를 각각의 색면에 칠해야 한다고 하는 소박한 목적에서 원색을 그렇게 사용했던 데 기인한다. 따라서 상당한 지적(知的) 수련의 결과로 나올 수 있는 색조(色調)의 회화, 즉 색채 간의 조화를 고려하는 전체의 색조에 의거한 증감의 원리 따위에는 관심도 없었던 것이다.

민화가 평면적으로 그려진 이유는, 실제감 있게 그린다는 것이 중요시되지 않았을 뿐더러, 되풀이 그려지는 과정에서 평면적인 처리가 보다 묘사하기 쉬웠기 때문이기도 하며, 강렬한 색채 효과를 주는 데 있어서 입체감을 내기 위한 명암 표현은 색채의 선명도를 현저히 떨어뜨리기 때문이었다.

민화에 대칭형·나열형 구도가 많은 이유는, 첫째 대칭형 구도는 그것이 누구나가 쉽게 취할 수 있는 가장 기초적인 균형 구도인 때문이며, 둘째 나열형 구도는 사물을 겹쳐지게 그리는 것보다 하나하나 독립시켜 그리는 것이 민중이 지닌 통속적인 시각적 완전성의 관념에 합치하는 것이었기 때문이다.

이상과 같은 일곱 가지가 민화의 양식적 특징을 결정짓는 주 요소이다. 따라서 민화를 판단하고자 할 때에는(그것이 민화인지 아닌지) 주제와 양식이 앞에서 논한 특성을 지니고 있는가 없는가 하는 점을 따져 보아야 할 것이다.

지은이 약력

1954년, 서울생
홍익대학교 미술대학, 동 대학원 미학미술사학과 졸업
제1회 전국대학생 학술논문 대회에서
고려대학교 학도호국단장상 수상(미학 미술분야 1등).
국전, 중앙 미술대전, 한국미술 대상전에 출품.
펜화 개인전(1990. 백송화랑)
1983년, 동아일보 신춘문예를 통해 미술평론가로 등단.
선미술잡지 주간 역임, 선미술상 심사위원.
군산대, 경원대, 상명여대, 수원대 강사 역임.
단국대학교 교수 역임.
한국미술평론가 협회 총무, 한국미술협회 국제위원 역임
1994년 일본 교토, 국제 임펙트아트 페스티발 개막식 세미나
초청강연(교토 시립 미술관)
현재 연구와 저술활동에 전념하고 있음.
네오 스페이스 건축연구소 고문
미술평론가 · 화가

저 서
≪세계관으로서의 미술론≫
≪한국의 민화(전 5권)≫ 서문당 발행
≪미술비평이란 무엇인가≫ 서문당 발행

논 문
"후기 산업사회에 있어서 한국미술의 역할에 대한 비평적 전망"
외 60여편.

민화란 무엇인가 〈서문문고 301〉

초판 인쇄 / 1997년 4월 15일
초판 발행 / 1997년 5월 3일
지은이 / 임 두 빈
펴낸이 / 최 석 로
펴낸곳 / 서 문 당
주 소 / 서울시 마포구 성산동 103-7호
전 화 / 322—4916~8 팩스 / 322-9154
등록일자 / 1973. 10. 10
등록번호 / 제13-16

서문문고 목록

001~303

◆ 번호 1의 단위는 국학
◆ 번호 홀수는 명저
◆ 번호 짝수는 문학